SYLMAR BRANCH LIBRARY
14661 ... SYLMAR, CA 91342

W9-APS-087

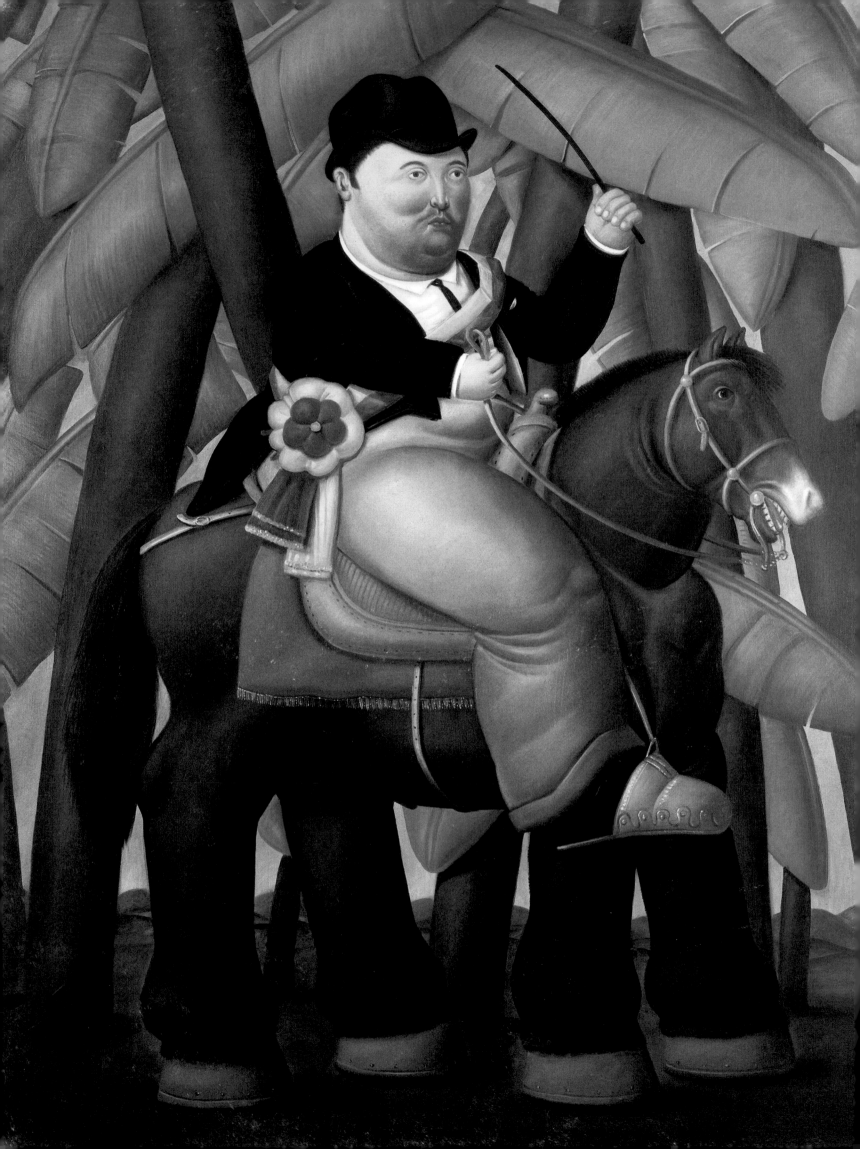

FERNANDO
BOTERO

50 AÑOS DE VIDA ARTÍSTICA

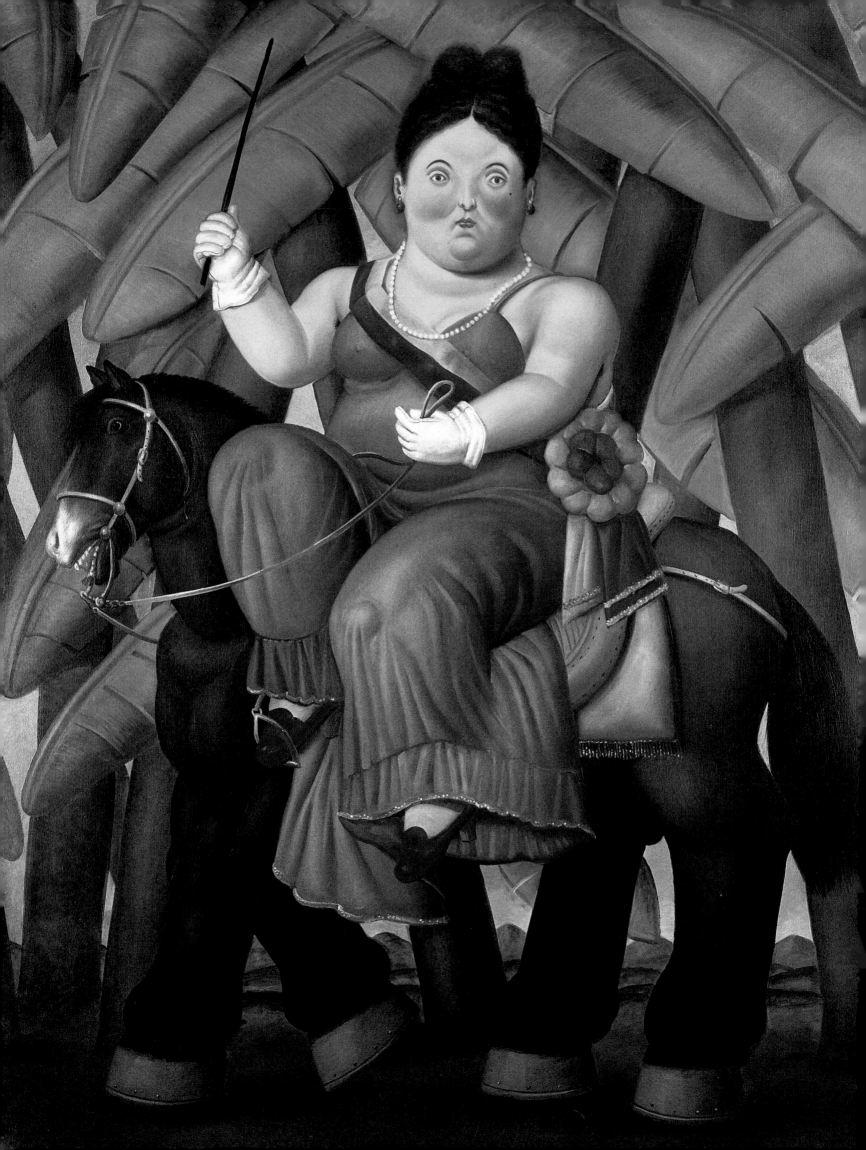

FERNANDO
BOTERO

50 AÑOS DE VIDA ARTÍSTICA

OCEANO

DGE EDICIONES / TURNER
ANTIGUO COLEGIO DE SAN ILDEFONSO
CIUDAD DE MÉXICO, 2001

Coordinación editorial	LUCINDA GUTIÉRREZ
Asistente	GABRIELA PARDO
Diseño	DANIELA ROCHA
Asistente	ANA L. DE LA SERNA
Fotografía	FERDINAND BOESCH, BEATRICE HATALA, JACQUELINE HYDE, HERBERT MICHEL Derechos de reproducción fotográfica, cortesía de Fernando Botero
Formación	CONCEPTO GRÁFICO DISEÑO Y EDICIÓN S.C. SUSANA GUZMÁN DE BLAS
Pre-prensa digital	WWW.FIRMADIGITAL.COM.MX
Edición y producción	D.G.E. EDICIONES, S.A. DE C.V. TURNER PUBLICACIONES, S.L.

© Mandato Antiguo Colegio de San Ildefonso
Ciudad de México, 2001
© por la presente edición. Editorial Océano de México, S.A. de C.V.
Eugenio Sue 59, Colonia Chapultepec Polanco.
Miguel Hidalgo, Código Postal 11560, México, D.F.
Tel.: 5279.9000 Fax: 5279.9006 E-Mail: info@oceano.com.mx
© Los autores, por cada uno de sus textos

ISBN: 970-651-480-5

Queda prohibida la reproducción total o parcial de los textos
y/o fotografías de la presente edición sin la autorización expresa
por escrito del editor.

CONTENIDO

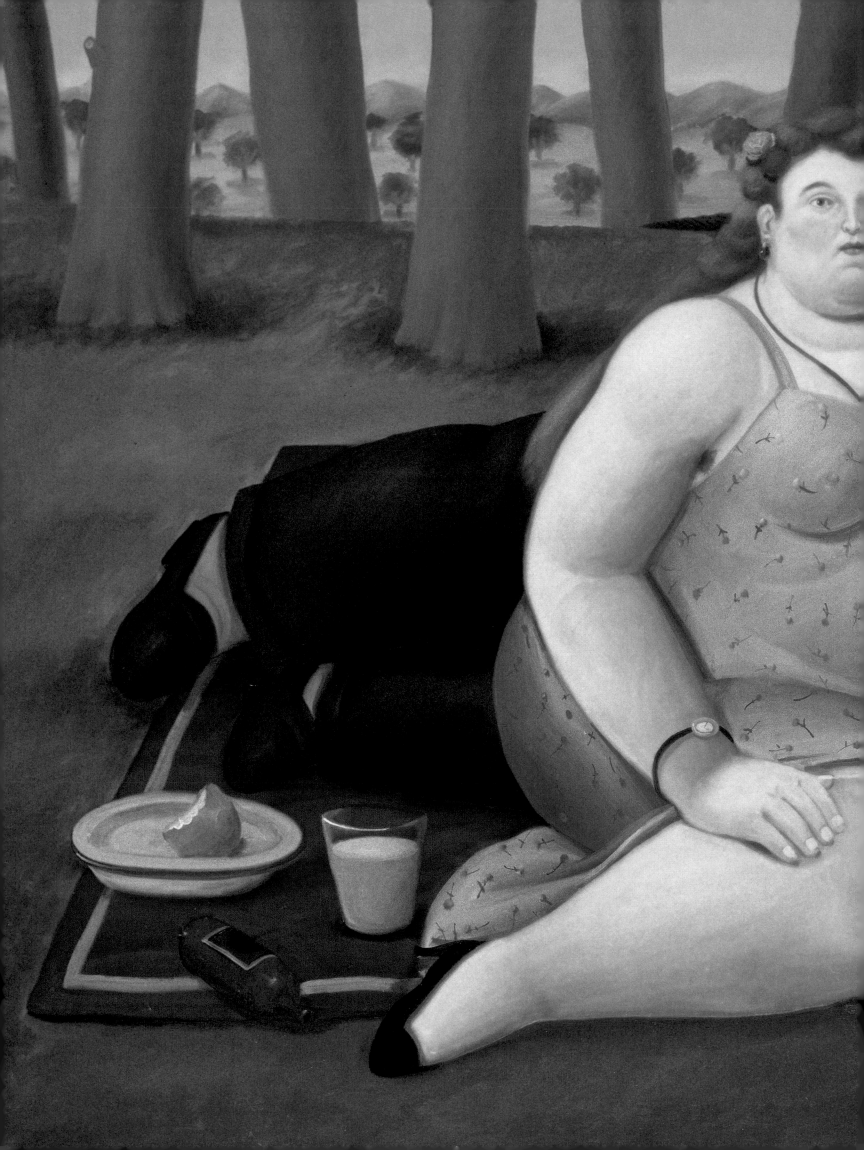

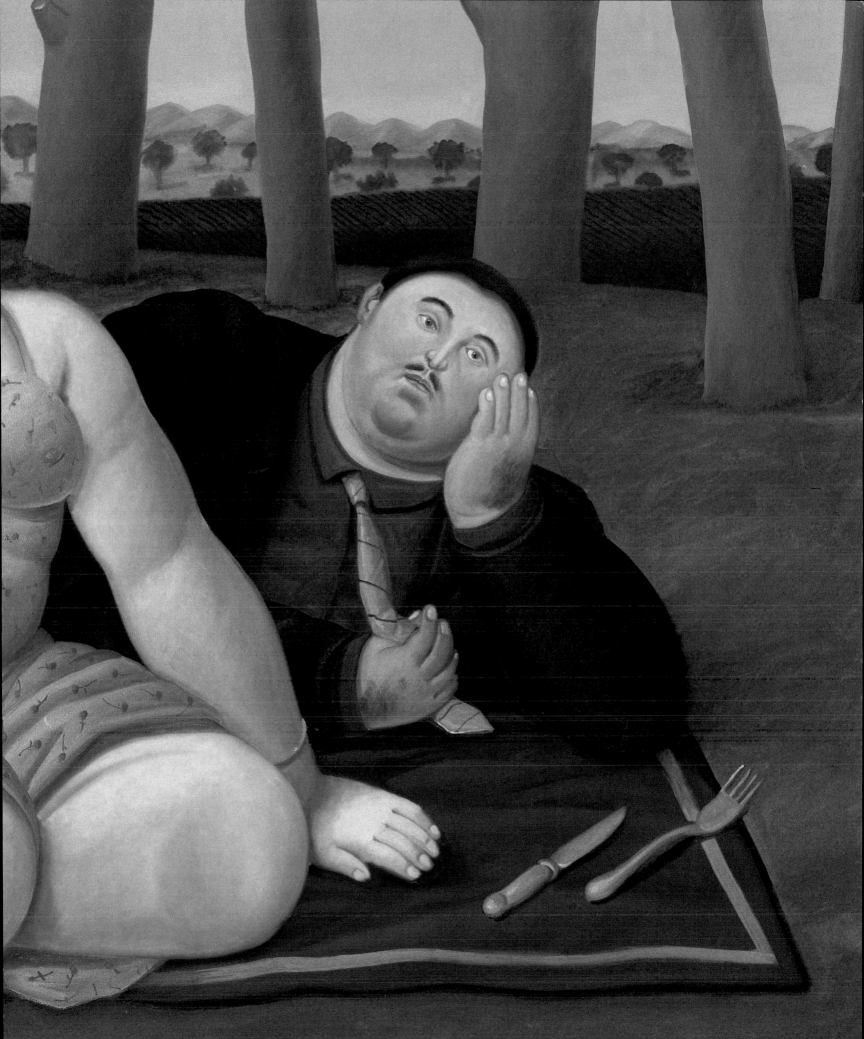

PREÁMBULO

EL ANTIGUO COLEGIO DE SAN ILDEFONSO SE CONGRATULA EN PRESENTAR LA MUESTRA *Fernando Botero: 50 años de vida artística*, en el marco de las actividades del XVII Festival del Centro Histórico de la Ciudad de México. La exposición es un homenaje a la fructífera trayectoria del pintor y escultor colombiano. Como el propio artista lo describe, fue en México donde encontró la inspiración que dio origen a su estilo:

> *Un día que dibujé una mandolina y por equivocación puse un punto diminuto en lugar de la apertura del sonido en medio de la caja, el instrumento daba una impresión de hinchado, masivo...*

Las piezas que integran esta exposición tienen como especial significado mostrar al público mexicano el conjunto de obras que, por diversas razones, Botero ha preferido conservar a lo largo de los años. Entre ellas se encuentran dibujos, óleos y esculturas que son exhibidos por primera vez.

Fernando Botero es un creador de reconocimiento internacional. Su obra ha sido expuesta en los principales escenarios artísticos del mundo como el Museo Nacional Centro de Arte Reina Sofía, en Madrid; el Ermitage, en San Petersburgo y el Museo Boymmans van Beuningen, en Rotterdam, entre otros.

El Antiguo Colegio de San Ildefonso manifiesta su profundo agradecimiento al maestro Fernando Botero por su amable y entusiasta disposición hacia el proyecto. De forma particular, debe destacarse el generoso patrocinio de los laboratorios Roche, que hizo posible la publicación de este catálogo y la realización de las actividades complementarias a la muestra.

DOLORES BÉISTEGUI DE ROBLES

Coordinadora Ejecutiva
Mandato Antiguo Colegio de San Ildefonso

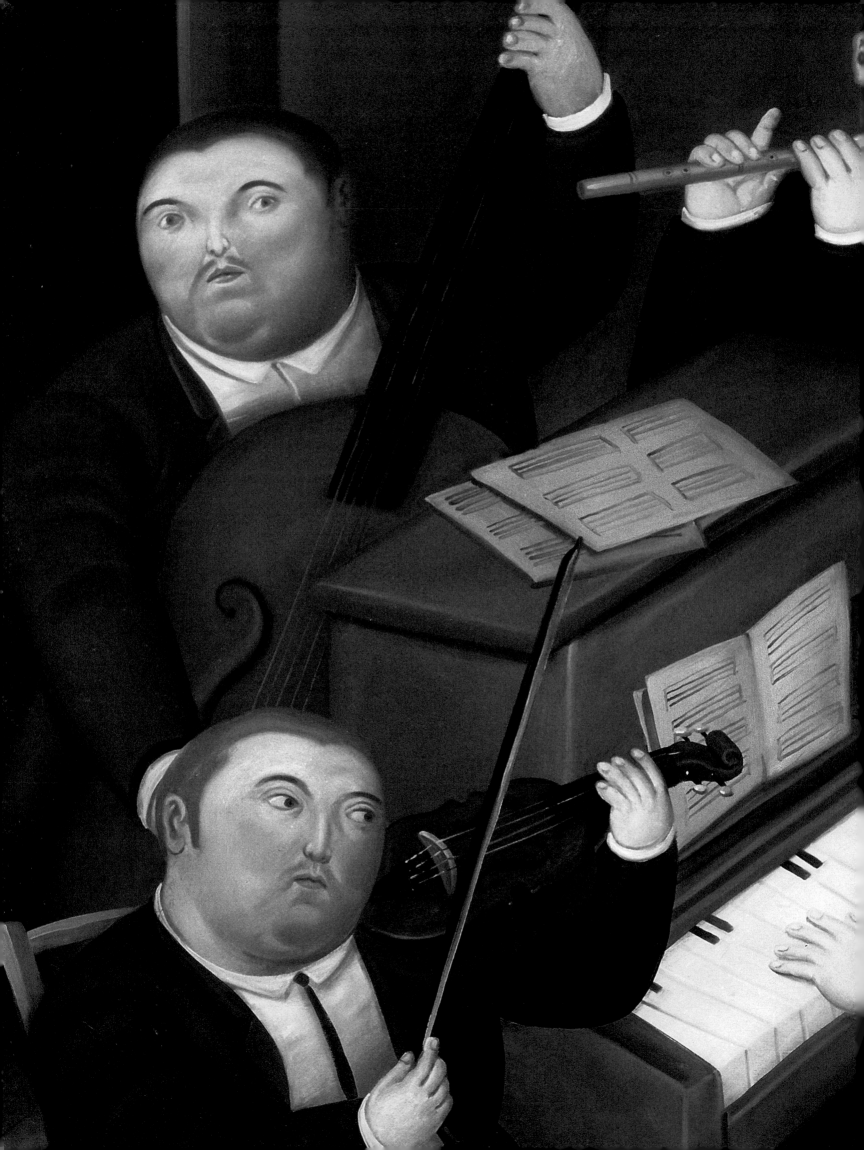

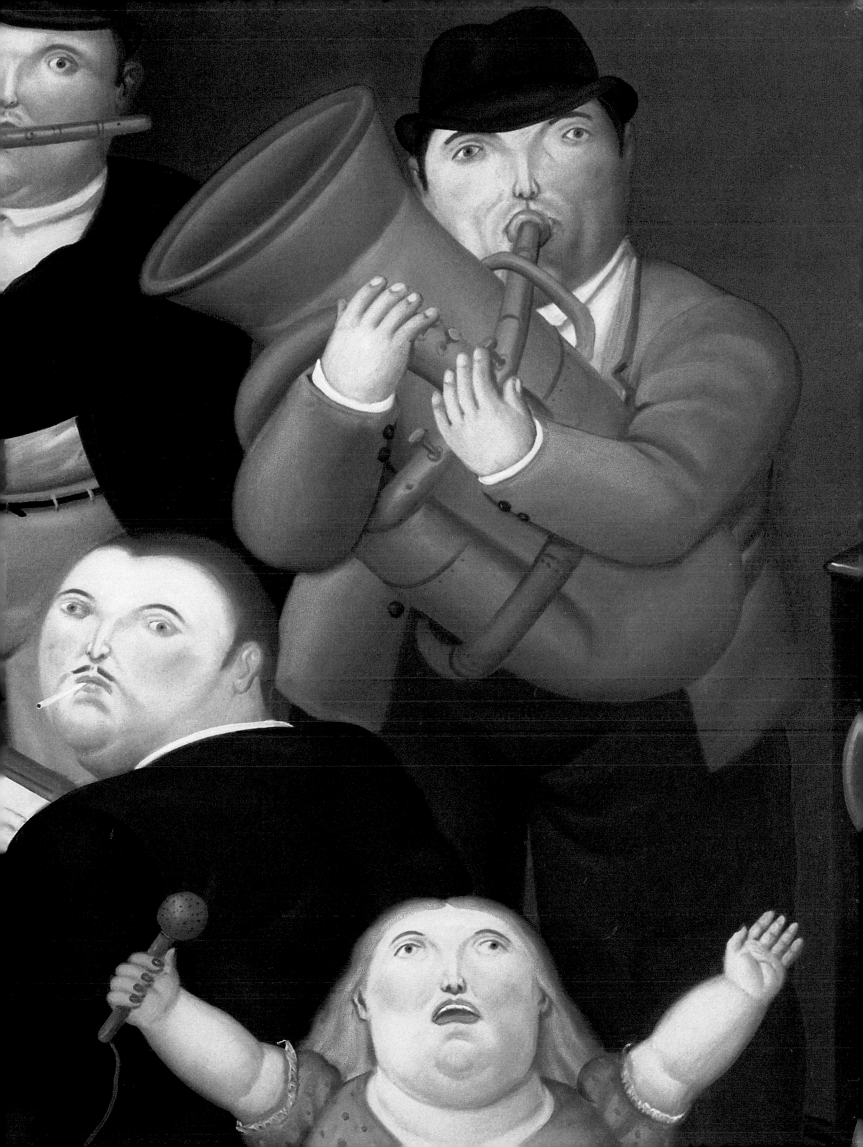

Foto: Guillermo Angulo

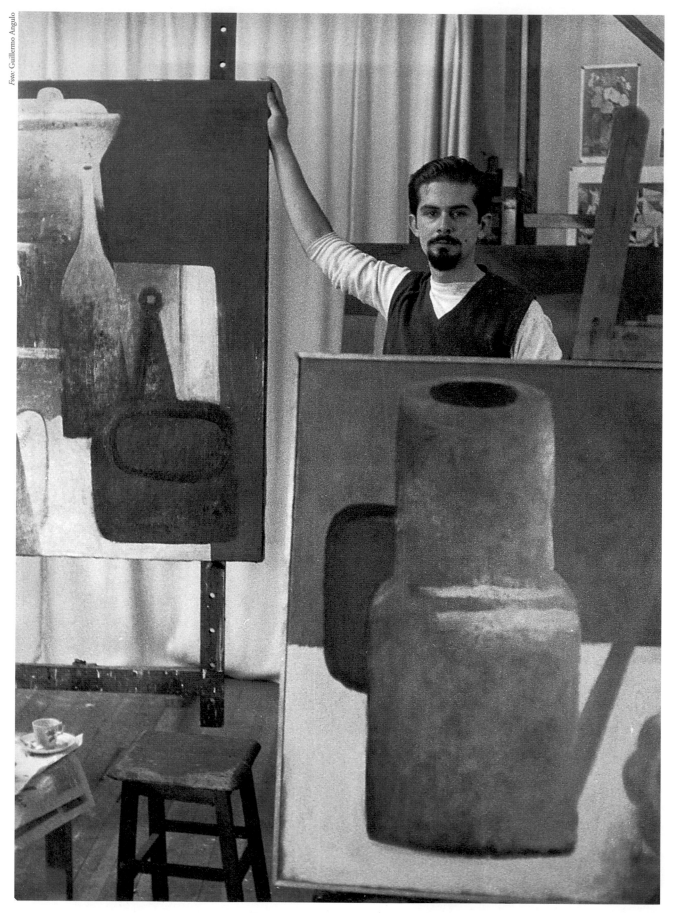

Fernando Botero en Bogotá, 1957

Fernando Botero, ayer y hoy

Álvaro Mutis

❦

La obra de Fernando Botero es hoy la que tiene en el mundo entero la más alta cotización en el mercado de las artes plásticas. Sería largo discurrir cómo esta merecida situación la ha ganado el artista merced a una entrega desvelada y constante a su trabajo creador y a un conocimiento, que no puedo menos que calificar de absoluto, en las artes plásticas de occidente, desde la Grecia clásica hasta el presente. Para recorrer este camino de Botero, así sea en forma sucinta y descansando en entrañables recuerdos de una amistad que va para el siglo, quiero volver a testimonios míos que han quedado en páginas, hoy, tal vez, olvidadas.

Nuestra amistad nació y se afirmó para siempre, sin sombras ni reservas, en las interminables caminatas por las calles de un México que íbamos descubriendo, con esa curiosidad mezclada de miedo con la que se van conociendo ciudades donde habrá de iniciarse forzosamente una nueva vida. Botero se detenía, de pronto, en las anónimas esquinas de la colonia Nápoles para explicarme, con sabio y razonado entusiasmo, sus exhaustivas incursiones en la obra de Piero della Francesca o cómo preparaba su azules el Giotto. Había recorrido los museos de Europa con la serena paciencia de quien está resuelto a saber más pintura que nadie, y sospecho que para entonces ya lo había logrado plenamente. Pero, a medida que nuestras caminatas se hacían más largas, fui descubriendo, con asombro del que no logro librarme, el otro Botero.

El otro Botero es un monstruo de endemoniada lucidez, que registra, con el ojo implacable de un felino en acecho, la cotidiana y sandia existencia de sus semejantes. Hay en él una particular disposición, un talento de insondable eficacia, que le permiten sorprender esos momentos cuando las personas descuidan la vigilancia de sus diarias acciones y descubren, involuntariamente, los abismos de sus gratuitos caprichos de *lelos*, la inapelable condición de prisioneros del sórdido ritual de sus risibles costumbres respetables. En ocasiones tuve oportunidad de escucharle, con asombrada delectación, la implacable lista de las que podrían llamarse sus epifanías de la sandez. Invirtiendo el soberbio enunciado de monsieur Teste, cabría decir de Botero que *la bêtise est son fort*, lo que equivale, si bien se piensa, a lo mismo que deseaba aclarar el personaje de Valéry. Es tan segura la visión que Botero tiene de la *ñoñería* de las personas, tan certero su diagnóstico, que de él no nos escapamos ni sus más caros amigos.

Foto: Rogelio Cuéllar

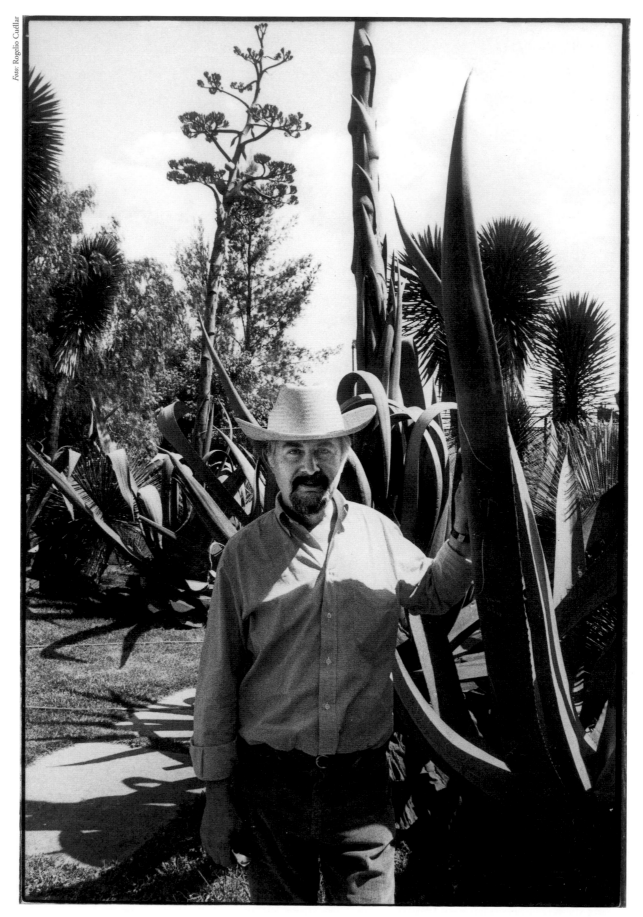

FERNANDO BOTERO EN MÉXICO, 1990

Mas quienes de pronto caemos bajo su mirada que sorprende alguna de nuestras pequeñas lacerías, hay como una reconfortante constatación de su lúcida honestidad para con nosotros. Para los demás, para los otros, para los ajenos, la impresión es vivida de manera bien distinta. Esto explica lo que Botero llama "pintar con ira". Es la ira fría, impersonal, que cae con la certeza de ciertas sentencias del Eclesiastés, la misma que inspira algunos personajes de sus cuadros.

Pero no hay que olvidar nunca, si se quiere conocer bien a Botero, que ese "otro Botero", vidente de las flaquezas de sus semejantes, con quien primero se ensaña, con quien primero ejerce su implacable juicio, es consigo mismo. Yo le he oído confesiones espeluznantes sobre sus comienzos en la pintura —y en la vida— dichas siempre con ese candor inapelable de quien está acostumbrado, ya desde niño, a evitar toda ilusoria esperanza sobre la condición de los hombres. Cuando vivíamos en Mexico, tenía, en ocasiones, que acompañarlo a caminar a las horas más inusitadas de la noche, para ahuyentar sus insomnios de buzo. Era entonces cuando se daba con mayor facilidad al irónico autoexamen de ciertos momentos, de ciertos episodios de su pasado, que evocaba con el inagotable esplendor de su ingenio.

"El último buen pintor que hubo fue Ingres" me dijo de repente un día Fernando Botero, y cuando volví a mirarlo, no sin asombro ante tan rotunda afirmación, vi en la claridad de su rostro que lo que había dicho era cierto, cierto no solamente para él en ese momento, sino cierto también y definitivamente para la pintura, sin apelación, sin revaloración ni rectificación posibles. "De ahí en adelante todo era pura taquigrafía". Respiré tranquilo. Supe que esa perfecta maquinaria de relojería, cuyo aceitado e incansable discurrir hacía del trato con Botero un tonificante ejercicio, iba a darme el complemento indispensable y aclaratorio a la primera parte de su planteamiento. Vi muchas veces a Botero mirando un cuadro... no quisiera estar en el lugar de quien lo pintó, en caso de que pudiera hallarse presente. En su forma de "ver" la pintura, en su manera de vivirla o de reconstruirla en la memoria, nunca ha habido, que yo recuerde, un juicio emitido a la ligera, una palabra gratuita o nacida de un momentáneo capricho. En Botero existe, en verdad, el *ostinato rigore* que en él se manifiesta como una manera espontánea, natural e infalible de relacionarse con la pintura. Cuando vi en Venecia los Carpaccio de San Giorgio degli Schiavoni, fui recordando, una a una, las palabras de Botero que, diez años atrás, había evocado con amorosa fidelidad, la maravilla inagotable de estas pinturas.

Hoy lo cuadros de Botero se exhiben en México, cumpliendo así un bello acto de justicia poética. Hace poco más de cuatro décadas, él escogió este país para iniciar la conquista de un mundo que reconoce ahora su obra en el más alto lugar que pueda anhelar artista plástico alguno en el presente.

Foto: Rogelio Cuéllar

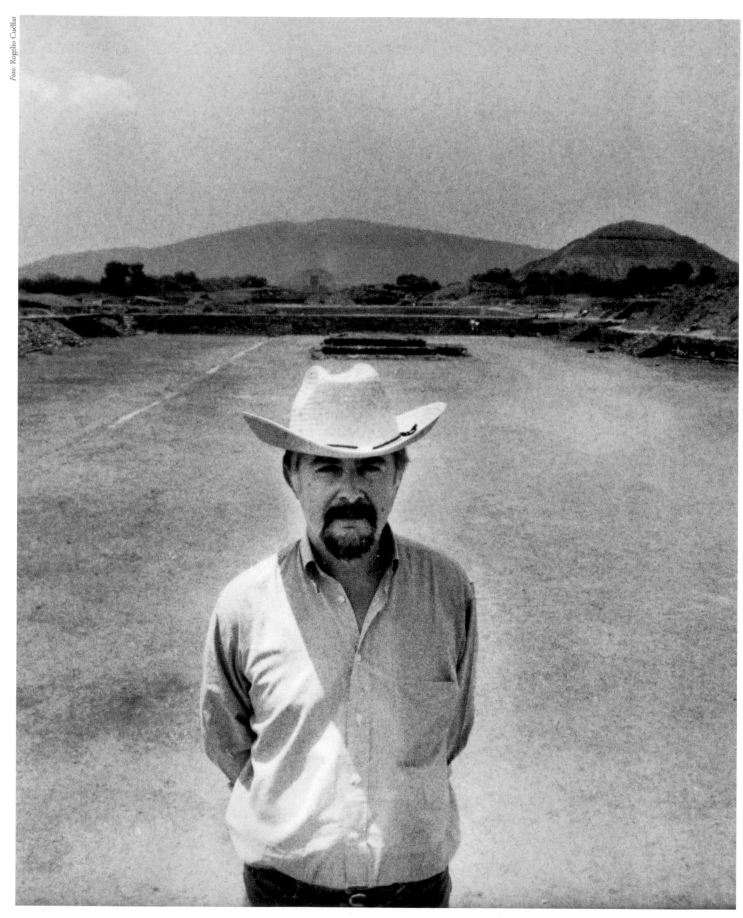

FERNANDO BOTERO EN TEOTIHUACÁN, 1990

Fernando Botero: Una nueva escala en México

MIGUEL ÁNGEL ECHEGARAY

— ¿ Por qué pinta usted figuras gordas?
Yo no. A mí me parecen más bien delgadas.

Ahora que el Antiguo Colegio de San Ildefonso alberga la muestra celebratoria de los cincuenta años que como artista ha cumplido Fernando Botero, es probable que el público mexicano mantenga aún fresco el recuerdo de otra singular exposición, llevada a cabo en el año 1989 en el Museo de Arte Contemporáneo Rufino Tamayo. Una exposición que gozó del favor de mucha gente, a juzgar por el número de visitantes que desfilaron por sus salas. Solamente el acto inaugural congregó a cerca de cinco mil personas.

Bajo el nombre de *La corrida*, Botero agrupó treinta y seis óleos y sesenta dibujos concernientes al tema de la fiesta de los toros. Un tema que, por razones biográficas y estéticas, él conocía a la perfección.

Lo que resulta menos probable, es que muchas personas recuerden o sepan, que fue hacia finales de la década de los años cincuenta cuando ocurrieron las primeras exposiciones de Fernando Botero en la ciudad de México, auspiciadas por el galerista Antonio Souza, quien exhibió en su Galería de los Contemporáneos, situada en la calle de Génova, en plena Zona Rosa, una muestra individual en el año 1958.

Por la galería de Antonio Souza desfilaron muchos de los artistas mexicanos y extranjeros más importantes de la época, así como las jóvenes promesas del arte moderno y contemporáneo. Los únicos pintores que le interesaba exhibir en su galería, según le comentó una ocasión a Elena Poniatowska, eran los que creaban "un mundo nuevo", pues Souza pensaba que había que "inventar un mundo nuevo tanto en literatura como en pintura... Volver a ver el mundo como si fuera el primer día de su nacimiento..."

Por esos años, el ambiente artístico capitalino, aunque todavía impregnado de ecos provenientes de la pintura mural forjada por Diego Rivera y José Clemente Orozco, vivía una efervescencia de tendencias estéticas modernas y experimentales. De ahí la importancia de personajes como Antonio Souza para el arte de México y de Latinoamérica, ya que supieron mostrar las direcciones que tomarían muchas de esas corrientes. Nombres como los de José Luis Cuevas, Manuel Felguérez, Lilia Carrillo y los de otros miembros del movimiento conocido como la generación de *La ruptura*, figuraron en ese espacio de discusión de las artes. Otros, como el peruano Fernando de Szyszlo y Fernando Botero, vinieron a enriquecer ese horizonte de la plástica.

El poeta y narrador Álvaro Mutis recuerda que la amistad que trabó con Souza hizo posible que éste conociera y apreciara la obra de su paisano Fernando Botero, quien por ese entonces contaba con veinticinco años de edad. Recién casado, había llegado a la ciudad de México a principios de 1956. Ya en esas fechas su pintura manifiesta ciertos cambios que, poco tiempo más tarde, madurarían en un personalísimo estilo.

Al término de la exhibición de un conjunto de obras de los expresionistas alemanes Nolde, Kokoshka, Dix, Grosz, Beckmann y Kollwitz, Antonio Souza colgó una selección de óleos de Botero en las paredes de su galería, el día 13 de febrero de 1958.

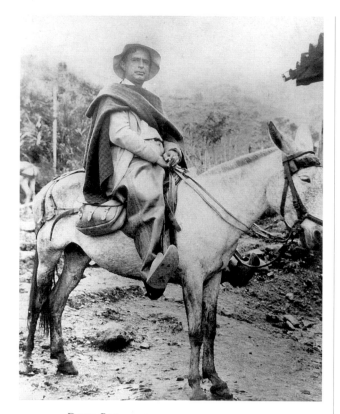

DAVID BOTERO, PADRE DEL PINTOR, CA. 1934

En la metrópoli mexicana, que se urbanizaba y modernizaba a pasos acelerados, Botero, además de comenzar su descendencia familiar —aquí nace su hijo Fernando y, posteriormente, nacen Lina y Juan Carlos en Colombia—, delínea una intensa bitácora de vida y obra que lo hará mundialmente conocido. Un itinerario vital y creativo, cuya progresión, como la de todo artista de valía, registra rechazos, incomprensión y descalificaciones, pero también admiración, juicios meditados y un lugar en el acontecer de la plástica del siglo que, apenas hace unas cuantas semanas, concluyó sin demasiado estruendo. Empero, los orígenes de tal itinerario, vale aclararlo, se remontan tiempo atrás y se localizan en tierras colombianas.

Hijo de un comerciante viajero, nació en el año 1932 en Medellín, localidad situada en los Andes de Colombia. Siendo niño, ocurre el fallecimiento de su padre y crece al lado de su madre, doña Flora, sus hermanos David y Rodrigo, y bajo la protección y tutela de su tío Joaquín. De esa época conservó unas cuan-

tas imágenes de su padre, las que hace unos años refirió a Miriam Mafai:

Yo era un niño pobre. Mi padre era mercader, pero no tenía tienda. Cargaba sus mercancías en mulas; los caminos eran muy malos y había pocos. Mi padre salía con las cosas que iba a vender y nosotros lo esperábamos. Los viajes de mi padre siempre duraban varias semanas. Entonces regresaba, nos saludaba y volvía a salir con sus mercancías sobre las mulas. Pero casi no puedo recordarlo. Murió cuando yo tenía cuatro años.

En los años treinta, la antioqueña localidad de Medellín alojaba cerca de treinta mil habitantes, una ciudad enteramente distinta al Medellín de hoy, eclipsado en su cultura e industriosidad por la violencia. Aquel Medellín, sosegado, provinciano y católico, ofrecía pocas oportunidades a los jóvenes para formarse como artistas. Sin embargo, Botero sería una excepción.

Después de concluir la escuela primaria y de ingresar, gracias a una beca, a un colegio jesuita para realizar estudios de secundaria, se mostró cada vez más interesado en las artes plásticas. Botero recuerda que la primera acuarela que pintó fue la imagen de un torero. A él le parecía natural el tema de las corridas de toros, ya que era un arte y un espectáculo al que lo introdujo su tío Joaquín, un fanático de la fiesta brava. De la mano del tío asistió a la plaza de Medellín para ver a los mejores toreros del momento, fueran de México o de España: García, Manolete, El Cordobés y Dominguín, entre otros.

Era tal el entusiasmo taurino del tío Joaquín que hizo todo lo posible por enderezarle la vocación, al punto de inscribirlo en una escuela de matadores regenteada por un hombre corpulento llamado *Aranguito*, y que los domingos de corrida hacía de banderillero en la plaza local.

Cuando dejó atrás sus aspiraciones de novillero se interesó todavía más por la pintura. No menguó su gusto por las corridas de toros y por recrearlas en dibujos o acuarelas, trabajos de artista adolescente que le granjearon sus primeros dineros o simplemente una entrada al coso de su ciudad.

Más tarde, a los quince años, se reunía con otros jóvenes de su edad que solían pasear por las afueras de Medellín para pintar paisajes. Fue durante esas jornadas que experimentó la ambición de ser pintor. Armado del entusiasmo propio de la juventud se plantó ante el director del diario *El Colombiano*, con el fin de que éste le permitiera publicar sus ilustraciones en el suplemento cultural, cosa que consiguió.

Un año después Botero expone por primera vez junto con otros pintores de Antioquia. Sus obras acusan una influencia visible de los muralistas mexicanos, particularmente del jalisciense José Clemente Orozco, un pintor moderno, de lenguaje poderoso y universal. Así lo expresan acuarelas de gran tamaño como la que lleva por título *Mujer llorando* y que data del año 1949.

Su curiosidad por la pintura mural mexicana convivía con la atención que prestó desde pequeño a la pintura religiosa conservada por la iglesia nativa, fuera por medio de estampas o de lienzos de estilo barroco, que hoy son conocidos como expresión de una "escuela quiteña" y que contó con talentosos exponentes como Bernardo de Legarda. Luego, por algunas publicaciones, entró en contacto con la obra de Picasso y de Salvador Dalí, mismas que de manera precoz comentó en las páginas de *El Colombiano*, ganándole la amonestación y expulsión del director del colegio jesuita donde estudiaba. Tituló sus artículos como: *Picasso y el no conformismo en arte* y *[Dalí] Anatomía de un loco*. No obstante esa represión, Botero retoma sus estudios en otro liceo del poblado de Marinilla y los culmina en 1950, año en que también se inicia como escenógrafo con un grupo teatral español llamado Lope de Vega.

El longevo escritor Germán Arciniegas refirió, en un libro sobre el artista, que un día pasó por Medellín un pintor de cierto renombre, y que al observar una acuarela del joven Botero le habló de su talento y lo animó para que la enviara para su venta a la capital. Cosa que ocurrió y, entonces, "con ese atisbo de consagración, decidió viajar a Bogotá".

En el año 1951 traspasa los límites de su ciudad y se traslada a la capital. Ahí frecuenta cafetines como el

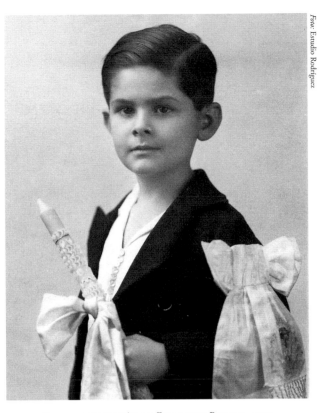

Foto: Estudio Rodríguez

PRIMERA COMUNIÓN DE FERNANDO BOTERO, 1939

Automático, a cuyas tertulias asisten pintores y escritores, entre los que se contaba el combativo Jorge Zalamea, quien publicó en 1949, en su revista *Crítica*, las entregas de *La metamórfosis de su Excelencia*, relato con el cual pretendió, sin conseguirlo, burlar la censura del régimen y por ello hubo de desterrarse en Argentina, donde comenzó a redactar su extraordinaria novela *El gran Burundún Burundá ha muerto*, pieza sobresaliente en la crítica del poder despótico y absoluto. Con ilustraciones de magnífica factura, Botero enriqueció tiempo después una edición del admirable texto de Zalamea.

—No sería, por cierto, la única vez que sumaría su talento pictórico al de un escritor, pues, como es sabido, en 1983 ilustró *Crónica de una muerte anunciada* del premio Nobel, Gabriel García Márquez.

Jorge Zalamea fue un prototipo del escritor colombiano cosmopolita, tuvo amistad con Giorgio de Chirico, con Federico García Lorca y con los poetas mexicanos del grupo *Contemporáneos*, seguramente fue un estímulo para el joven Botero a quien dedicó páginas aún vigentes sobre su pintura.

Ese mismo año —1951—, después de la exposición en la galería Leo Matiz en Bogotá, Botero viaja a Tolú, donde se dedica a recrear la vida de sus pobladores. Quien visite hoy Tolú, podrá observar aún los murales que Botero plasmó en las paredes de un humilde restaurante, como pago a la dueña del establecimiento, doña Isolina, por los alimentos que ahí consumió.

El año 1952 fue un año prometedor para Botero. Su segunda muestra individual, también en la bogotana galería Leo Matiz, le reporta buenos dividendos que, junto con sus ahorros y el monto del segundo premio del IX Salón de Artistas Colombianos, le permiten ponerse en camino al viejo continente.

Se trata de un momento desconcertante y a la vez clave en su armazón de artista. La mayoría de los pintores de su generación pretendían viajar a París para cumplir con la rutina de formación de todo artista moderno: "rentar una buhardilla y ponerse a pintar". Sin embargo, Botero, con veinte años encima, consideraba que su obra futura dependería del conocimiento y aprendizaje de las técnicas pictóricas tradicionales, y de un saber más completo sobre la historia del arte.

Se embarcó en la tercera clase de un buque abarrotado de italianos desilusionados por no lograr, como decían antes los emigrantes españoles, "hacer la América". El buque arribó a Barcelona en el mes de agosto de 1952, donde Botero pasa una corta estancia, antes de enfilarse hacia Madrid. Ya ahí se inscribe como estudiante regular en la Real Academia de Bellas Artes de San Fernando, un hecho sumamente curioso si pensamos que sus contemporáneos concebían que los cambios estéticos más radicales y el surgimiento de las vanguardias se producían fuera de las escuelas de arte, además de que creían que la enseñanza de la técnica pictórica se encontraba anquilosada en esos establecimientos. A contracorriente de tales opiniones, Botero asiste por las mañanas a la academia madrileña y destina las tardes a hacer copias de los lienzos de Velázquez, Ticiano y Tintoretto que atesora el Museo del Prado. Así pues, juzga necesario formarse en el rigor plástico de los pintores clásicos. Sólo después de dominar la técnica, pensaba, se marcharía de España para tomar en París los hilos del arte moderno. Empero, la casualidad y su aprecio por la pintura de los grandes maestros torcieron su destino de artista.

Los turistas, dados siempre a reverenciar las cúspides de la pintura clásica, compraban ésas, más que copias, reflexiones de un joven pintor. Botero, de manera retrospectiva, piensa que durante su estancia en la Academia apadrinada por Carlos V, mientras otros buscaban su propio estilo, él "quería aprender una profesión".

Su aprecio por la obra y "vida de grandes artistas" que tanto conmovieron a Giorgio Vasari, tomó un curso especial pues sus planes cambiaron. El arte moderno cultivado en París desapareció como su próxima estación de aprendizaje, en aras de otra prometedora dirección: el arte del *Quattrocento* italiano. Botero, que había intuido ya la famosa lección estética de "Cézzane y la manzana", optó por profundizar en esa otra lección, más antigua, de Cennino Cennini que, en palabras del poeta nicaragüense Carlos Maríñez Rivas, dice:

> …para pintar un hombre herido,
> te ajustarás a lo prescrito
> por los viejos maestros del oficio:
> coge cinabrio puro, y extiéndelo
> allí donde el costado mana sangre;
> tomarás luego laca de garanza
> bien desleída en témpera,
> sombreándolo todo en torno
> de la abierta herida y las
> gotas escarlatas…

Como si necesitara reforzar su decisión, antes de llegar a Italia, Botero pasa por París y se desilusiona de la pintura moderna. Su descubrimiento del arte italiano había eclipsado su entusiasmo por el impresionismo y las vanguardias. Se encuentra más a gusto con la observación de las esculturas asirias y egipcias que almacenan los museos galos, y disfruta vivamente de piezas emblemáticas como la *Victoria de Samotracia*. En el

museo del Louvre, también se dedica al estudio de los viejos maestros.

Emprende el viaje a Italia en una motocicleta *vespa* de segunda mano, en la cual logró llegar a Florencia, donde ingresó a la Escuela de Bellas Artes de San Marcos, con el fin de aprender la técnica del fresco. Era el año 1953. Botero repartía su tiempo entre el aprendizaje de la pintura mural, copiando ahora a Giotto y Andrea Castagno, mientras que por las tardes pintaba al óleo en su estudio de la Vía Panicale, sitio en el que el pintor Macchiaiolo, muchos años antes, se entregó a los mismos menesteres. Su educación artística la completaba con visitas a Arezzo para ver las obras de Piero della Francesca, al igual que a Siena, Ravena, Asís, Padua, Mantua y a la suntuosa Venecia, ciudades en que el fresco se convirtió en un paradigma para los verdaderos talentos.

Con todo este bagaje pictórico, plasmado en obras como *La partida*, inspirada en los caballos pintados por Paolo Ucello y en las atmósferas metafísicas de Giorgio de Chirico, Botero retornó a Colombia donde presenta veinte trabajos en la Biblioteca Nacional, cuadros que fueron mal recibidos por una crítica local acostumbrada a maravillarse sólo con las vanguardias parisinas, sin embargo, pudo sobrevivir como ilustrador en varios periódicos y revistas. Críticos y amigos no lograron entender los cambios operados en su pintura, tanto en el color como en sus temas. Fue entonces cuando decidió trasladarse a la ciudad de México.

Durante su estancia en este país, la pintura de Botero muestra signos de cambio que, hay que decirlo, no se debieron a su contacto con la pintura mexicana, sino que obedecían a la madurez alcanzada después de su estancia en Italia. Con su obra de la naturaleza muerta con mandolina, se percató entonces que el tratamiento que le dio al objeto en el espacio pictórico era la respuesta al problema del volumen que lo había motivado a estudiar a los pintores clásicos. Un hallazgo determinante para su obra futura, pero también motivo de polémica, interpretaciones varias y simple curiosidad, aún hoy, para entendidos y legos de su pintura.

Vale insistir en que tal hallazgo no fue fortuito. Era algo que permanecía latente en él. Así lo confirma Jean-Clarence Lambert, quien por esos años coincidió con Botero en México. El crítico francés refiere que a Botero también le llamaba mucho la atención el arte precolombino por la libertad con que abordó la anatomía humana y animal. Aún más, cree que la sensualidad en los volúmenes de la escultura olmeca se mantendría como un influjo en las esculturas del colombiano. Sin desdeñar este planteamiento, lo cierto es que en el nuevo derrotero que tomaría la pintura de Botero primaban el influjo de pintores que, como Piero della Francesca, Giotto, Rubens e Ingres, experimentaron también el problema del volumen.

A decir de la inolvidable crítica colombiana Marta Traba, cuando Botero volvió de México, hubo de purgar su pintura de algunos elementos folclóricos mexicanos y de cierto énfasis colorístico proveniente de las mejores obras de Rufino Tamayo. Mas con su cuadro premiado en el XI Salón Nacional de Colombia (1958), *La alcoba nupcial, homenaje a Mantegna*, una espléndida parodia de los frescos que el italiano pintó en el Palazzo Ducale de Mantua, Botero no únicamente suscitó una fuerte polémica entre el jurado y la prensa, sino que anunció el rumbo que su obra futura tomaría, es decir, la nítida incorporación de principios de deformación y la eliminación del espacio circundante entre los elementos del cuadro.

En 1957, organizada en un local de la Pan American Unión, en la ciudad de Washington, Botero realiza su primera exposición en los Estados Unidos. Durante su estancia en Norteamérica, visita Nueva York y conoce la corriente pictórica dominante: el expresionismo abstracto, corriente tan poderosa que pretendía marginar, entre otras, la obra magnífica de Edward Hooper. También en Washington, Botero conocería a una persona clave, Tania Gres, la que lo impulsa a figurar en la escena artística norteamericana.

Botero retorna a Bogotá. Recibe el segundo premio del X Salón Nacional y presenta también sus pinturas, sin duda inquitantes, de sacerdotes y otros personajes eclesiásticos. Su intención, según explicó en una ocasión, no derivaba de una experiencia reli-

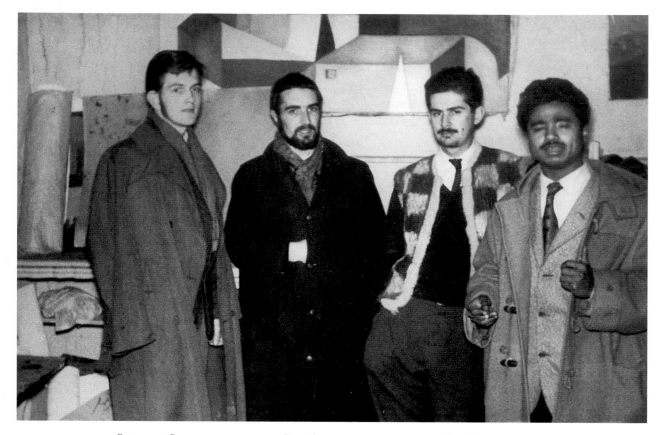

FERNANDO BOTERO CON EL PINTOR ERRÓ (EL PRIMERO A LA IZQUIERDA) EN FLORENCIA, 1954

giosa, sino de la comprensión de que precisamente la religión había sido una parte importante de la tradición artística occidental.

Botero regresa de nuevo a Washington en el mes de octubre del año 1958 y exhibe, en la galería Gres, obras como *La alcoba nupcial, homenaje a Mantegna* y *Obispo dormido,* las cuales despiertan la admiración del público. De ahí en adelante, Botero acredita cada vez más su pintura en Colombia. En 1959 sorprende al jurado del Salón Nacional con su lienzo *La apoteosis de Ramón Hoyos,* alusivo a un exitoso ciclista nativo. En la Bienal de São Paulo, donde concurre con otros artistas colombianos, llama poderosamente la atención un cuadro suyo titulado *Mona Lisa a los doce años.* Sus glosas y reflexiones plásticas sobre los pintores clásicos se suceden, dándole a la figuración una nueva dirección, como se aprecia en las versiones que hizo del *Niño de Vallecas* de Velázquez.

En 1960, Botero dedica su tiempo a pintar un fresco en su ciudad natal, auspiciado por el Banco Hipo-

tecario de Medellín. Por cierto que no sería la única obra que compartiría con sus paisanos. En 1986, una escultura conocida popularmente como *La gorda de Botero,* fue colocada en un espacio exterior del Banco de la República, en la famosa Plaza de Berrio, uno de los lugares más tradicionales de Medellín. En ese lugar estuvieron hasta 1930 el gobierno y la catedral. Es también una fuente de identidad para muchos antioqueños que, para enfatizar su origen, aseguran haber nacido en esa zona de la ciudad.

Muchos artistas se sentirían francamente halagados al constatar que una escultura suya, al paso del tiempo, se ha convertido en una referencia urbana obligada, como le aconteció a Botero con esa pieza, pues como lo cuenta el historiador y urbanista Jorge Orlando González, "desde que se instaló la escultura se convirtió en eje de mucha costumbre popular: la gente se ponía citas 'donde la gorda', y dejaba mensajitos de papel en la vagina. Además, los niños y paseantes le sobaban sus grandes nalgas".

Otras piezas no alcanzaron tanta notoriedad entre los habitantes de la otrora "ciudad blanca de los Andes, la ciudad más pulcra de América", —como también se llama a Medellín— por su mérito artístico, sino más bien por el vandalismo de que fueron objeto. En el año 1993, la Alcaldía obtuvo de Botero varias esculturas, entre las que se contaba una con forma de paloma, destinada al parque de San Antonio, cuya inauguración se efectuó en 1994.

Ahora bien, la donación de su obra a los medellinenses comenzó en la década de los años sesenta, cuando el Museo de Zea recibió una variación de su célebre *Mona Lisa*. En 1977, con motivo de la creación de la sala Pedro Botero, el artista donó en honor a su hijo fallecido a la edad de cuatro años, diez y seis obras más. Ya en los años ochenta enriqueció aún más el acervo de esa institución —llamada ahora Museo de Antioquia— con veinticinco obras adicionales. En el año 1984, ese museo acondicionó una sala especialmente para exhibir las esculturas. También la Biblioteca Nacional, situada en Bogotá, recibió el mismo año una donación de dieciocho pinturas.

En 1960, Botero fue elegido como representante de Colombia en la segunda bienal de México. Esa decisión, tomada por Marta Traba y otros jurados, suscitó una violenta oposición de algunos críticos y autoridades culturales quienes reprobaban su obra. Botero, acompañado de otros artistas protestó por las calles de Bogotá, además de participar activamente en una exposición junto con otros pintores y escultores, que tuvo por finalidad poner al descubierto la miopía de sus detractores. Luego de la escaramuza, Botero, como diría su paisano el poeta León de Greiff, que "es al regreso cuando yo me despido", se traslada de nueva cuenta a Washington para presentar su segunda exposición en la galería Gres, desconcertando al público con su serie denominada *Niños*. Decide entonces, por tercera ocasión, abandonar Colombia y mudarse a Nueva York, aquí vive en un pequeño estudio en Greenwich Village.

Al principio, su estancia en esa ciudad fue difícil, ya que desconocía el idioma inglés y no estaba particularmente interesado en seguir la corriente plástica

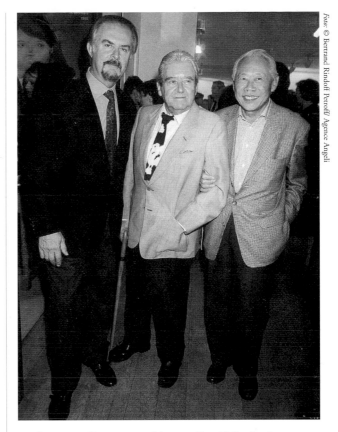

FERNANDO BOTERO CON MATTA Y ZAO-U-KI, PARÍS, 1995

que dominaba en ese momento: el expresionismo abstracto neoyorquino.

Como se lo contó Botero en 1989 al periodista mexicano Héctor Rivera después de su primera exposición en la galería neoyorquina The Contemporaries, le sorprendió que su obra no sólo no era bien recibida por los críticos, sino que incluso era tratada peyorativamente. Un ejemplo: comentaristas de la revista *Art News*, dijeron que "sus criaturas eran fetos engendrados por Mussolini en una campesina idiota", al tiempo que rechazaban su obra por ser "un monumento a la estupidez".

Otros críticos y medios, con igual escarnio, publicaron jocosas alusiones a lo que llamaban "las caricaturas de Botero".

Ese rechazo —recuerda— yo lo sentí especialmente en Nueva York, pero mi trabajo ha sido hecho siempre a contracorriente. Cuando llegué ahí el ambiente estaba completamente dominado por lo que era casi la dicta-

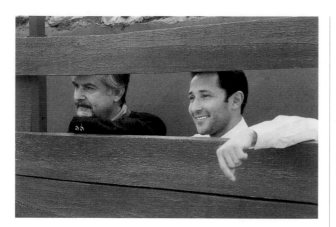

FERNANDO BOTERO CON EL MATADOR CÉSAR RINCÓN

dura del abstracto-expresionismo, y si uno no estaba en ese movimiento simplemente no existía, era un leproso, pero yo tuve el coraje, la convicción de seguir trabajando en lo que quería: siempre he estado muy interesado en el volumen, en cierta sensualidad que yo le comunico a la forma, y me mantuve firme ahí, aunque fue muy difícil, y lo sigue siendo porque hay mucha gente que detesta mi trabajo.

Pero más allá de estos estridentes reparos, Botero conseguiría imponerse poco a poco con su obra. El comienzo fue la obtención del premio Guggenheim para Colombia en 1960, por su obra *The Battle of the Archdevil*. Luego, por iniciativa de la curadora del Museo de Arte Moderno de Nueva York adquiere la primera versión de su *Mona Lisa a los doce años*, la única obra figurativa que compró el Moma en el año de 1961. Después, en 1964, suma otro reconocimiento: el segundo premio del I Salón Intercol de Artistas Jóvenes, organizado en el Museo de Arte Moderno de Bogotá.

Estilísticamente, Botero afianza sus ideas estéticas con la pintura *Familia Pinzón*, del año 1965, en la cual manifiesta plenamente su dominio del color y su rigor en el tratamiento del volumen, dos constantes que aparecen en la crítica, juiciosa o excluyente, de su obra. Sobre tales cuestiones, el francés Marc Fumaroli ha escrito que lo que irrita y desespera a muchos en Botero, al igual que lo que le otorga su popularidad

…en el gran público mundial en este final del siglo XX, es que su manera de inventar y proceder es perfectamente ajena a la ortodoxia de la modernidad internacional. Nadie podría confundirlo con Arcimboldo y sin embargo podría haber conocido el mismo éxito que aquel en la corte de Rodolfo II.

Al desaparecido crítico argentino Damian Bayón, la obra de Botero, de la que se ocupó en distintos momentos, ya que le parecía cercana y distante a la vez, expresó que

…un clásico hubiera podido escribir un poema que se llamara *Fernando Botero* o *El triunfo de la Obesidad* (obesidad con mayúscula porque en él se trata de una verdadera institución). En pocas palabras, todos son gordos en la pintura de Botero; todos menos él. (…) No se entendería nada de lo que digo si no agregara que el todo está admirablemente pintado, que los colores son finos y extraños, que el ambiente feliz puede hacerse opresivo y en todo caso señala en una dirección imprevista: la del *castigat ridendo mores*. Curioso es comprobar hasta qué punto en el pintor todo se 'boteriza': no sólo las personas sino los perros, los gatos, las moscas que revolotean por sus naturalezas muertas también 'entradas en carnes'.

Algunos amantes de la novedad en arte reprochan que "su obra haya detenido su evolución". A esto, el pintor ha respondido que no debe confundirse el término *evolución* con el de *cambio*.

Existe una evolución en mi obra, pero no la que espera la gente; hay un cierto público que espera no una evolución, sino cierto cambio; un ejemplo simplificador del problema sería la pregunta: ¿cuándo va usted a pintar flacos? Es como si alguien le preguntara a Giacometti: ¿y usted cuándo va pintar gordos?

Botero ha respondido hasta la saciedad a los reiterados pedidos de críticos y simples curiosos: "Mi problema formal es crear la sensualidad a través de la forma". Tampoco su obra tiene que ver con la caricatura, sino más bien con la deformación.

Deformación sería la palabra exacta. En arte, si alguien tiene ideas y piensa, no tiene otra salida que deformar la naturaleza. Arte es deformación. No hay obras de arte que sean verdaderamente 'realistas'. Aun pintores como Rafael, que es considerado como realista, no lo es. La gente se asustaría si viera una de sus figuras en la vida real, caminando por la calle. Lo que está mal es la deformación por la deformación misma. Entonces se vuelve una monstruosidad.

A quienes insisten en ver su pintura como un ejercicio satírico, el colombiano ha respondido, no sin ironía, que sus temas "a veces son satíricos, pero la deformación no lo es, pues yo hago lo mismo con las naranjas y con los plátanos y yo no tengo nada contra estas frutas."

Quizás hoy ya no se repita tanto, para tranquilidad de Botero, la pregunta de "¿por qué pinta figuras gordas?", lo que no necesariamente significa que su pintura goce de una cabal comprensión. Pero lo que es innegable, es la fruición con la que la gente común observa y palpa sus esculturas monumentales en una gran cantidad de ciudades de los cinco continentes.

Una cuestión no menos interesante es el papel que la obra de Botero ha jugado para las nuevas generaciones de artistas. Al respecto, Alan Sayag ha escrito que

…cierta virtuosidad toma a veces la máscara de la ingenuidad. En el caso de Botero, combina el modelo académico importado con la tradición ingenua del retrato colonial para fabricar imágenes que oscilan entre la cita erudita y el arte popular, anunciando con ello un procedimiento estético y pictórico que sería seguido por los pintores posmodernistas de los años ochenta.

Otro capítulo que habrá de revisarse con detalle en el futuro, es la atención que se ha dedicado al dibujo, la pintura y la escultura de Botero. Toda esa cuantiosa obra plástica ha suscitado la escritura de innumerables ensayos y reflexiones que hoy, convertidos en robustos libros y catálogos, desbordan el espacio de cualquier librero convencional. No han sido pocos los baremos de la crítica de arte y de la literatura contemporánea que

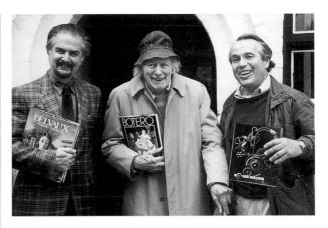

FERNANDO BOTERO EN CASA DE DELVAUX, EL AÑO DE SU MUERTE

se han ocupado de su trabajo. De entre los primeros sobresalen Pierre Restany, Marta Traba, el citado Damian Bayón y Edward J. Sullivan, a este último se debe un volumen concerniente a sus dibujos y acuarelas, otro más sobre su escultura y un tercero que contiene el catálogo razonado del periodo 1975-1990.

En cuanto a los literatos que han fraguado textos no menos iluminadores que los de los críticos, destacan Álvaro Mutis, Mario Vargas Llosa, Germán Arciniegas, Alberto Moravia, Jorge Semprun, José Caballero Bonald, Leonardo Sciascia, Ernesto Sábato y Severo Sarduy, entre otros. Y qué decir de las numerosas entrevistas y artículos publicados en revistas y diarios de todo el mundo. Es notable la curiosidad que por tantos años ha mantenido despierto el sentido y las motivaciones de su quehacer plástico.

Botero tiene en su haber cualquier cantidad de muestras y exhibiciones. Durante su estancia de trece años en Nueva York preparó exposiciones para dentro y fuera de los Estados Unidos, así como para los museos de las ciudades alemanas de Baden-Baden, Munich, Hannover, Berlín, Dusseldorf, Hamburgo, Bielefeld y Nuremberg, ciudad donde se fascinó con la obra de Alberto Durero y que desencadenó la realización de una serie de dibujos en carboncillo sobre tela, denominada *Dureroboteros*. También de esta época data su primera exposición en París, organizada en la galería Claude Bernard.

Después de exhibir sus pinturas en la galería Marlborough de Nueva York, abandona esta ciudad en 1973,

para trasladarse a París, donde encontraría nuevas motivaciones e intereses plásticos. Es precisamente el año en que surgen sus primeras esculturas.

En efecto, fue ahí donde comenzó a esculpir, y por ello, a darle otra dimensión a la cuestión del volumen y la forma que siempre han animado su expresión plástica. El rigor técnico que implica su obra pictórica es el mismo que ha infundido a su escultura, una razón de gran importancia para retornar nuevamente a Italia. Botero recuerda que empezó a esculpir en París

> ...donde había un italiano llamado Cappelli que era un gran moldeador. Pero un día vine aquí a Pietrasanta y me dije a mí mismo que este era el verdadero paraíso de un escultor. Hay una atmósfera en Pietrasanta que me hace olvidar la pintura y vivir sólo para la escultura. La escultura me permite crear volúmenes reales. En la pintura también creo volúmenes, pero no son reales. La escultura es como una caricia. Uno toca las formas, uno puede darles suavidad, la sensualidad que quiere. Es magnífico.

Resulta curioso que la primera escultura significativa de Botero haya tenido como modelo su propia mano.

Botero no abandona ni descuida la pintura en aras de la escultura. Durante toda la década de los años setenta y los ochenta menudean las exposiciones, tanto de nuevas series como las de carácter retrospectivo, en Colombia, Venezuela, Puerto Rico, Francia, Bélgica, Noruega, Suecia, Suiza, Japón y Alemania.

En el año 1984 se dedica por entero, durante dos años, a pintar escenas relativas a la fiesta taurina. En el mes de abril del año 1985, la famosa galería neoyorquina Marlborough exhibe veinticinco lienzos de esa serie. Dos años después, el museo Reina Sofía de Madrid y la sala Viscontea del Castello Sforzesco de Milán, presentaron ochenta y seis obras (óleos, acuarelas y dibujos), bajo el título de *La corrida*. Luego ocurriría su exhibición en Nápoles, Palermo, la ciudad de México y Caracas.

Entre sus primeras esculturas figuraron torsos, culebras, gatos y hasta una cafetera gigante. Algunos críticos han escrito que un buen número de las piezas escultóricas de Botero semejan "juguetes de grandes dimensiones", juguetes que al ser distribuidos sobre los márgenes de una céntrica avenida despiertan una actitud lúdica en quienes, sea de manera intencionada o casual, se topan con esas esculturas de gran escala.

Sus representaciones escultóricas de gatos, recuerdan tanto la socarronería como la inteligencia del mítico *Gato de Cheshire*, invención de Lewis Carroll y que fuera magistralmente dibujado por John Tenniel. No es disparatado pensar en algún contacto entre la obra plástica de Fernando Botero y la deformación que practicaron los ilustradores británicos decimonónicos.

Las esculturas de gran escala de Botero han itinerado por un gran número de ciudades y países. La pasada década de los años noventa, registra el montaje, con la intervención de grandes y potentes grúas, de un conjunto de huéspedes memorables dispuestos a lo largo de una avenida, como ocurrió en 1992 en Montecarlo y los Campos Elíseos; en Nueva York y Chicago, entre 1993 y 1994, al igual que en Buenos Aires y en el madrileño Paseo de Recoletos. Luego en La Florida, Jerusalén, Washington, Santiago de Chile, Lugano, Lisboa, São Paulo y Eltville, Alemania, lugares en que la gente se arremolinó para contemplar y tocar esculturas como: *Mujer desnuda con cigarro, Gato, Pájaro, Hombre a caballo, Madre y su hijo, Soldado romano, Venus recostada* y muchas otras piezas.

Botero ha mostrado, no sólo con su propia obra, las convicciones que en materia de arte mantiene desde hace cinco décadas. El año pasado recordó sus veinticinco años como coleccionista, exhibiendo en Madrid, bajo el título de *De Corot a Barceló*, una parte de la gran cantidad de obras que ha acumulado al paso del tiempo. Tal muestra fue sólo una estación en el tránsito de la capital española a la colombiana, pues desde el mes de septiembre del año 2000, el acervo completo fue donado por el artista y es apreciado por numerosas personas en el nuevo museo bogotano Fernando Botero.

La primera obra que adquirió fue un dibujo de Fernand Léger, y si bien la colección carece de pinturas de sus artistas favoritos, como son los del *Quattrocento* italiano, Rubens, Vermeer y Velázquez, sí

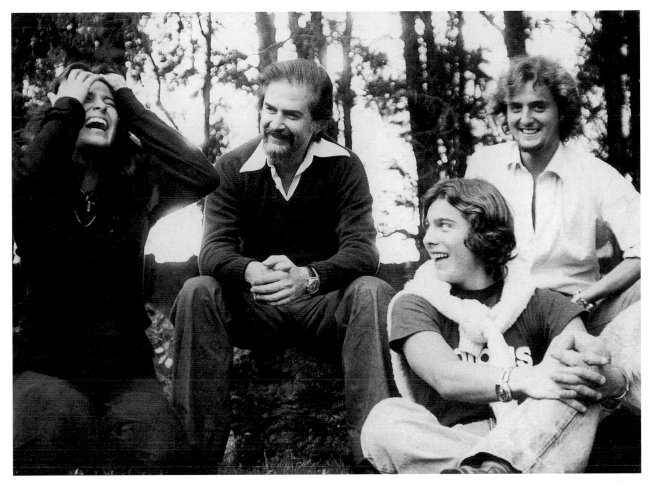

FERNANDO BOTERO CON SUS HIJOS LINA, JUAN CARLOS Y FERNANDO EN TUCURINCA, COLOMBIA, 1977

contiene obras de los artistas más influyentes en la construcción del arte moderno: Monet, Renoir, Degas, Groz, Léger, Braque, Matisse, Picasso, Miró, Moore, Balthus, Tamayo, Giacometti, Calder, Chagall y Barceló, son algunos de los nombres que figuran en esa colección que abarca casi un siglo y medio de pintura y escultura.

Más que un viajero o un nómada, Fernando Botero ha tenido que alternar sus lugares de creación y residencia por razones de sensibilidad y de ambición estética. Con París, Nueva York, Montecarlo, Pietrasanta y su tierra natal, mantiene conexiones vitales y expresivas en las que no es posible profundizar en una breve crónica de su vida. Indagar sobre el influjo artístico y de vida que tales sitios le han proporcionado, propiciaría la escritura de un libro de no pocas páginas. Lo mismo sucede con su vida interior, sus parejas, sus

hijos y sus amistades más cercanas, al igual que con sus afectos y desafectos. En un futuro próximo, seguramente, habrá más de un autor interesado en escribir su biografía, completa y detallada.

Es el primer año del nuevo milenio y Fernando Botero festeja sus cincuenta años de vida artística —de los cuales ha compartido los últimos veinticinco años con la escultora griega Sofía Varin—con una exposición retrospectiva que incluye 136 obras (entre esculturas y pinturas).

Para nuestro deleite, uno de los sitios de celebración es la ciudad de México, cuyos habitantes, como ocurrió en 1989, se sorprenderán una vez más con la obra de un destacado artista, un colombiano entrañable y un hombre universal.

México, D. F., 6 de febrero de 2001

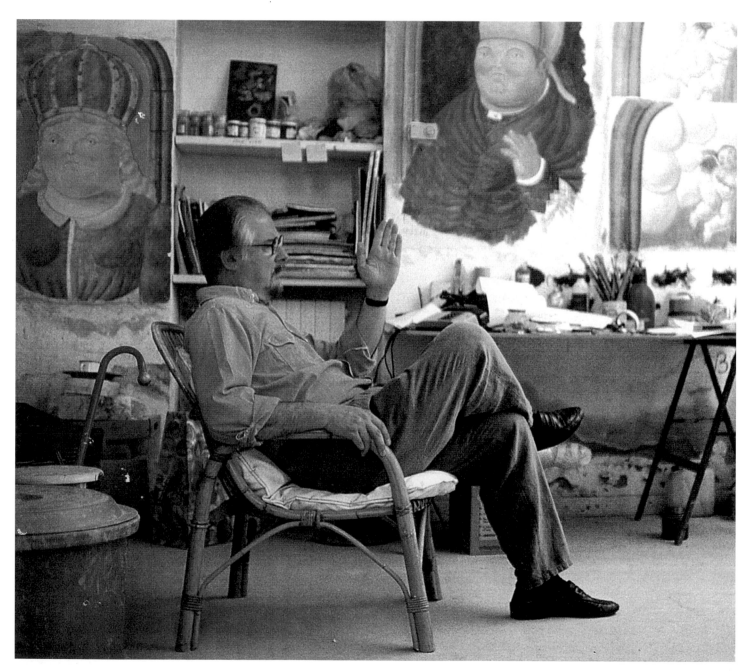

FERNANDO BOTERO EN SU ESTUDIO

50 AÑOS EN LA VIDA Y LA OBRA DE FERNANDO BOTERO

EDUARDO GARCÍA AGUILAR

En cincuenta años de actividad artística y entrega total a la obra de arte, Fernando Botero se ha convertido en parte esencial de Colombia y de América Latina, y al mismo tiempo, sus imágenes son reconocidas en el mundo entero, desde la Patagonia hasta Singapur.

En su país natal, el de Gabriel García Márquez y Álvaro Mutis, esa identificación llegó a su máximo con la inauguración en el año 2000 de dos museos, uno en Medellín y otro en Bogotá, que son actos de fe en el futuro de ese país y en la fuerza benéfica del arte.

Botero trabaja todos los días sin falta en su estudio, sea en París, Nueva York, la Toscana o Montecarlo. Su vida se centra en la creación artística. Es un hombre que detesta grupos, camarillas y mafias de artistas, que evita como puede los *vernissages* y prefiere estar untado de óleo, cubierto por su overol manchado de pintura. Luego de ocho horas diarias de trabajo dice que sale transfigurado de su estudio como si flotara, pues el premio del arte es el trabajo y descubrir cada día algo nuevo de la pintura que, según él, nunca se aprende.

Desde muy joven conoció el éxito, cuando hace cincuenta años, en marzo de 1951, hizo la primera exposición en una galería situada en un sótano de la bogotana avenida Jiménez. Luego vino su viaje a Tolú y una nueva exposición donde mostraba los ambientes tropicales de ese pueblo costero de Colombia que lo confirma como el artista joven del momento. Más tarde, con una tenacidad a toda prueba, viaja a Madrid y a Florencia para aprender de los grandes maestros, en especial de italianos como Giotto, Piero della Francesca, Masaccio y Mantegna, entre otros.

Años después, tras vivir en México y en Nueva York, Botero logra una consagración mundial que no ha cesado desde entonces. Considera que su experiencia de rebelde solitario frente a la dictadura del abstraccionismo y el expresionismo, parece la de un pequeño barco que cruza el océano en medio de la tempestad.

Desde 1976, cuando hizo una primera exposición de esculturas, agregó otro aspecto a su obra a través de las figuras monumentales que fascinan a los espectadores de las grandes ciudades. Desde la legendaria mandolina pintada en México y que le dio el giro en materia de volumen a su obra, hasta las esculturas monumentales, el barco no ha cesado de vencer las olas.

Ahora, a salvo de la tempestad abstraccionista, reconocido por el pueblo y por las autoridades museográficas del mundo, su vida es el arte y eso lo sienten quienes ven sus cuadros en un museo, en una pared humilde de la Amazonia o la Patagonia, en un jugadero de billar o en una tienda de camino. Dedicado al trabajo, Botero nos hace recordar a los ancestros que abrieron minas y selvas en las montañas de la región colombiana de Antioquia, o a los maestros italianos que él tanto admira y a los que continúa fiel.

* * *

—USTED SE DEDICA TOTALMENTE A SU OBRA ARTÍSTICA, NO CESA DE TRABAJAR TODOS LOS DÍAS EN ALGUNO DE SUS ESTUDIOS. ¿ESA ENTREGA TOTAL AL ARTE QUÉ SIGNIFICA PARA USTED?

—Me produce un placer enorme. En mi caso, no necesito disciplina para trabajar, pues hago lo que más me gusta. Por eso voy todos los días a mi estudio, inclusive los domingos, donde paso siete u ocho horas. Mi dedicación al arte se debe a la curiosidad de ver qué puedo crear, a dónde puede llevarme mi trabajo, porque esta actividad trae sorpresas y soluciones inesperadas que uno no sabía presentes dentro de sus capacidades o su imaginación. Uno aprende cada día algo nuevo en la pintura, nunca se acaba de aprender.

—¿PARA USTED CUÁL ES LA FUERZA DEL ARTE?
—El hombre necesita poesía, espiritualidad para vivir. Siempre hay necesidad de ver algo que es intangible, que sólo es alimento del espíritu. De ahí la fuerza del arte, de la cultura, esa necesidad de espiritualidad que tiene el hombre. Unos la encuentran en la religión y otros en el arte.

—¿QUÉ SIENTE AL SABER QUE EN TODOS LOS RINCONES DEL PLANETA LA GENTE OBSERVA Y GOZA DE SUS CUADROS, EN UN LUGAR PERDIDO DE LA AMAZONIA, EN LA PATAGONIA, EN SINGAPUR, EN PARÍS, EN TOKIO?
—Para mí, uno de los propósitos del arte es la comunicación. El arte ofrece algo, y mientras más fuerte es lo dado más satisfactorio es para el artista. Hay arte que sólo es apreciado por los especialistas, pero hay otro que tiene la suerte de ser admirado por los especialistas y por la gente común, es decir, es más directo para el público. Tengo la suerte de que mi trabajo posee esa característica. He sido invitado a muchos museos del mundo cuyos directores conocen de pintura y escultura, pero al mismo tiempo la gente más humilde se siente tocada por mi trabajo. Por eso no sólo está en esos sitios, también se encuentra en manifestaciones del arte popular en México, en Colombia y en muchos otros lugares. En Michoacán (México), por ejemplo, se hacen unos biombos con mis figuras. En Colombia existe una industria de pequeñas figuritas boterianas. Todo eso es satisfactorio, pues para un artista ser popular no es nada malo; de hecho, el artista más popular de todos los que han existido hasta ahora, creo que es Van Gogh, todo mundo quiere a Van Gogh.

Pablo Neruda es popular, Lorca es popular, en pintura Goya es popular. Hay artistas que son complejos, como Mondrian, artista muy importante que le gusta a cierto tipo de gente. Lo mismo ocurre con Kandinsky y tantos otros, o como ocurre con el arte negro que le gusta a los iniciados. Mi arte tiene un nexo inmediato con el público, pero esa comunicación no existió desde el principio. Cuando presenté mis figuras deformes en los años cincuenta la gente sentía cierto choque, no captaron de inmediato el mensaje plástico que las envolvía. Poco a poco empezó a sentirlas, a sensibilizarse con ellas, no es algo que suceda de manera automática; entra lentamente en la imaginación, y cuando el observador la acepta no se olvida nunca. Mucha gente me dice que se acuerda del día en que vio por primera vez una de mis obras. En ese momento inició el camino en la imaginación del espectador.

—¿Y QUÉ PIENSA DE LA GLORIA, DE ESA FAMA Y DE ESE ÉXITO IRREFUTABLES QUE USTED HA OBTENIDO EN EL MUNDO?
—Digo ¡qué suerte, qué fortuna y qué placer que mi obra haya producido tal impacto a nivel mundial! Pero la verdad es que no pienso en eso. Soy la persona que menos piensa en eso. Mi placer es el trabajo. La recompensa verdadera de un artista es el gozo del trabajo diario.

¡Siento tanto placer todos los días! Salgo del estudio después de pasar horas ahí y es como si caminara a dos pies del piso. Salgo como transfigurado. Lamento que muchos artistas nuevos no sientan el placer del olor a trementina y óleo, y de tocar los pinceles y las telas, no asumen el riesgo artesanal. Una de las cosas bellísimas del arte es que es hecho con las manos.

Me siento muy afortunado por esa aceptación, pero nunca pensé que me fuera a suceder. Cuando en 1949 decidí dedicarme a esta actividad, en Medellín los artistas que yo veía vivían en una situación económica verdaderamente dramática. Eran profesores de escuelas públicas y vivían con sueldos miserables. Eso era lo que uno esperaba de este trabajo. Pero amaban tanto la pintura y sentían tanta satisfacción al hablar de ella que parecía su religión.

Jamás imaginé que iba a tener éxito o dinero. Pensé que era maravilloso dedicarse a esto porque gozaba aun con los fracasos que tiene un joven que empieza. Es un asunto de vocación o tal vez hasta de nacimiento, quizás uno nace pintor, o las circunstancias de la vida nos ponen cerca de alguien que nos contagia ese microbio y es como descubrir una vocación religiosa.

Acepté todo lo que decían podía ocurrirme si me dedicaba a ser pintor. En la casa, donde no había mucho dinero, mi madre me dijo, "si usted quiere ser pintor, bien, pero no le voy a poder ayudar porque no tengo cómo ayudarle". Ella me entusiasmó mucho, guardaba todos los dibujos que yo hacía, lo que hacen todas las madres. Pero jamás pensé que iba a tener la recompensa que he tenido.

—¿QUÉ EFECTO HA TENIDO EN USTED EL ÉXITO ECONÓMICO Y QUÉ RELACIÓN TIENE CON EL DINERO?
—El éxito económico es importante; el artista tiene que atravesar la "barrera del sonido", que es el equivalente a no pensar en la plata. Vivir para pintar, no para preocuparse por el dinero. Como la mayoría de los pintores vienen de la clase media, la preocupación por el dinero es permanente. Algo que llama la atención al leer la correspondencia de muchos artistas, es que la mitad de las cartas siempre hablan de plata. Es una angustia terrible. Yo tuve la suerte de dedicarme a pintar desde 1964 en Nueva York, lo cual fue muy rápido, porque sólo necesité unos catorce o quince años, muy poco en la vida de un artista.

—LA INVALUABLE DONACIÓN EN COLOMBIA A LAS CIUDADES DE MEDELLÍN Y BOGOTÁ, EN CIUDAD BOTERO Y EL MUSEO DEL BANCO DE LA REPÚBLICA, RESPECTIVAMENTE, ES UN GRITO DE FE EN UN PAÍS AL QUE MUCHOS LE DAN POCO FUTURO. REGALAR ESAS COLECCIONES Y DEJARLAS ALLÍ EN MEDIO DE UN CONFLICTO TAN DESTRUCTOR Y SANGRIENTO ¿QUÉ SIGNIFICA?
—Creo en el futuro de Colombia. Otros países han vivido crisis peores o muy graves y las han superado. La decisión de regalar mi colección a Colombia la tomé hace algunos años. Al principio quería donar todo a Medellín,

sin embargo, Medellín tardó mucho en responder y hubo una propuesta del Banco de la República que ofrecía la bellísima Casa de las Exposiciones, donde estaba la antigua Corte Suprema de Justicia. Luego de llegar a ese acuerdo vinieron a verme personas muy poderosas de los medios empresarial y político de Medellín y me ofrecieron el Palacio Municipal, o sea, la antigua alcaldía. A Medellín le di mi colección más reciente de pintura norteamericana y veinticuatro esculturas monumentales que se instalaron en una plaza construida para ese efecto. A Bogotá le regalé, además de obra mía, obra de una colección que comprende la obra de impresionistas y maestros del siglo XX.

—¿CUÁNDO DEJÓ USTED SU CIUDAD NATAL, MEDELLÍN, Y SE FUE A LA CAPITAL A REALIZAR LA PRIMERA EXPOSICIÓN DE SU CARRERA?
—Nunca dejé Medellín. Toda mi obra es el relato de ese mundo provinciano del Medellín de mi infancia y adolescencia: la esquina, la maestra, el cura, el policía, el café, el bar, el parque, las casas floridas, las familias, las tías, la cuadra. Con una serie de obras que hice allí me fui a Bogotá en 1951. Me relacioné de inmediato con la gente del café Automático, donde conocí a todos los intelectuales de la época, como al escritor Jorge Zalamea, autor de *El gran Burundún Burundá ha muerto*, y al poeta León de Greiff. Conocí también al fotógrafo Leo Matiz quien tenía una galería de arte en un sótano de la avenida Jiménez, ahí realicé la primera exposición en marzo de 1951, la cual fue muy apreciada. Me apoyaron para seguir adelante y me sentía entusiasmado por tener acogida en ese grupo que yo respetaba muchísimo. Que hablaran bien de mis obras, personas como León de Greiff, Jorge Zalamea, Luis Vidales y Arturo Camacho Ramírez, fue un aliento muy grande.

Con los pesos que gané en esa exposicion decidí irme a Tolú, en la costa de Colombia. Tenía nostalgia de Gauguin e influencia de las épocas azul y rosa de Picasso. Estuve varios meses observando el carnaval y la vida cotidiana del trópico. Cuando regresé a Bogotá hice una exposición que tuvo mucho éxito en la misma galería de Leo Matiz. Se vendió todo,

hubo muchos comentarios y el entusiasmo fue generalizado. Me fui entonces un invierno a España, luego pasé un verano en París, dos años en Italia, y regresé a Colombia. Hice una exposición que no tuvo éxito y que el público encontró muy fría. Había pintado paisajes de Florencia y retratos de amigos florentinos. Decían: "qué lástima que se acabó este pintor que prometía tanto". Vendí muy poco y de Colombia seguí a México.

—ITALIA ES DECISIVA EN SU VIDA ARTÍSTICA. ¿CÓMO SE REALIZÓ ESE ENCUENTRO?

—Estaba en España, recién llegado de Colombia, entonces se hablaba mucho de Picasso, de Cézanne, de Braque, y muy poco de la pintura anterior. En Madrid, una noche pasé por una librería y había un libro de Lionello Venturi abierto en la reproducción de *La visita de la reina de Saba a Salomón*, de Piero della Francesca, un artista que nunca había oído mencionar. Observé esa reproducción y pensé que era lo más bello que había visto en mi vida, quedé como petrificado de emoción al ver esta obra. Obviamente compré el libro *Historia del arte italiano* y para mí fue una revelación porque era un mundo que no conocía en absoluto. Ese libro transformó mi vida, pues pensaba irme a París a cumplir las ideas románticas de un muchacho de diecinueve años, cambié de rumbo y me fui a Italia. Descubrí entonces que el arte era más complejo y mucho más serio de lo que pensaba. Pasé dos años visitando los frescos importantes y los museos italianos. Visitaba la Escuela de Bellas Artes, no para aprender con el profesor, sino para aprovechar las posibilidades que tenía el sitio para trabajar. En ese tiempo lo que hice fue leer y ver. Tuve la oportunidad de oir las conferencias de Roberto Longui —tal vez el más grande crítico de Italia— y de ver la exposición que Malraux definió como la más bella que se ha hecho. En el año 1954 se reunió en Florencia toda la obra de Piero della Francesca, de Paolo Ucello y de Massaccio, y trajeron obra de diversas partes del mundo, obras que fueron definitivas para mi formación. Esa visita a Italia fue un punto dominante de mi vida y de mi trabajo.

—HÁBLEME DE ESE PRIMER VIAJE A ESPAÑA, DURANTE EL CUAL SUCEDEN COSAS IMPORTANTES EN LA VIDA DEL JOVEN BOTERO.

—En 1952 gané, en Colombia, el Premio Nacional de Pintura, pero sabía que necesitaba tener una técnica mejor. Fui a la Academia de San Fernando en Madrid. Pasé un invierno allí y durante ese año traté de no hacer obras sino estudios, iba por las mañanas a los museos a hacer reproducciones, fui copista en el museo del Prado, vi a Goya y a Velázquez todos los días. El arte es un gran coctel en el que hay mil cosas que uno conoció y amó, y de toda esa mezcla sale un producto personal. Por eso, cuando alguien se para frente a un cuadro mío dice "Esto es un Botero", el resultado personal tras el que hay muchas cosas. Si me paro frente a un Piero della Francesca, está Doménico Veneciano, que era su profesor, está Paolo Ucello en las figuras de los caballos y en cierta geometría. El único artista que parece que no tiene influencia de nadie es Giotto, porque inventó la pintura que se había olvidado y eso es increíble. Giotto creó la nueva tradición del arte occidental. Es un caso excepcional. Todo lo demás es derivado. Goya viene de Velázquez y Velázquez de Caravaggio.

—¿TÉCNICAMENTE CUÁLES SON LAS ENSEÑANZAS CONCRETAS DE LOS GRANDES MAESTROS ITALIANOS QUE USTED HA PRACTICADO DESDE QUE TUVO ESA REVELACIÓN EN ITALIA?

—No es tanto en el campo técnico —también muy importante— más bien en el campo conceptual: el valor del volumen, la coexistencia del color y la forma, la parte ilustrativa, etcétera…

—¿ESA PROFUNDA EMPATÍA CON EL GRAN ARTE ITALIANO CÓMO LA SIGUIÓ VIVIENDO EN SU LARGA ESTADÍA EN NUEVA YORK, EN MEDIO DE LA HEGEMONÍA DEL ABSTRACCIONISMO Y EL EXPRESIONISMO Y OTRAS CORRIENTES CONTEMPORÁNEAS?

—En Nueva York había un ambiente donde se predicaba el abstraccionismo y el expresionismo como una religión. Se vivía la dictadura del abastraccionismo hasta el punto de que si no se hacía ese tipo de

arte, en realidad uno no era pintor. El ambiente era muy negativo. Yo logré mantener mis convicciones, pero ciertas cosas del abstraccionismo las adopté, como la pincelada nerviosa y desprendida. Las pinceladas de los pintores expresionistas eran muy evidentes. Yo buscaba tranquilidad y le daba una piel nerviosa a mi trabajo. En ese momento sentía como si viajara dentro de un pequeño barco en medio de una tempestad.

Casi todos los artistas que llegaron en esa época a Nueva York sucumbieron a la influencia norteamericana. Al hecho de seguir firme en mi camino debo mi salud y mis problemas, debido a las oposiciones que he tenido durante mi vida por no haber seguido la orden de ciertos predicadores que estatuían que el arte debía hacerse de esa única forma. Al único predicador que le he creído es a la historia del arte y a los museos. Yo he seguido lo que el gran arte me ha dicho.

—SUS ESCULTURAS HAN TENIDO UN ÉXITO IMPRESIONANTE ENTRE EL PÚBLICO DE MUCHAS CIUDADES. ¿CUÁNDO DIO EL SALTO DE LA PINTURA A ESA NUEVA EXPRESIÓN QUE HA ABIERTO UN MAGNÍFICO NUEVO ESPACIO A SU OBRA?
—Empecé a hacer escultura en 1975. En 1977 monté con gran éxito una exposición en París, luego hubo otras exposiciones en el Forte de Belvedere, en Florencia, más tarde en los jardines de Montecarlo. Pero el éxito de la exposición de Champs Elysées, en París, en 1992, fue el detonante definitivo, después vinieron Nueva York, Washington, Chicago, Madrid, Lisboa y Florencia, entre otros.

—SIEMPRE HA PINTADO AL ÓLEO COMO LO HACÍAN LOS VIEJOS MAESTROS. PODRÍA DECIRME CUÁL ES SU RELACIÓN CON ESE MATERIAL, QUÉ PIENSA DE ÉL, QUÉ SIGNIFICA PARA USTED Y CUÁL ES EL CONTACTO CON OTROS MATERIALES RECIENTES SURGIDOS DE LAS NUEVAS TECNOLOGÍAS, COMO EL ACRÍLICO, POR EJEMPLO?
—Yo he trabajado con las técnicas más tradicionales como el óleo, la acuarela, el pastel y el fresco, no tengo simpatía por el acrílico. Desde luego el óleo es el material que permite más libertad de expresión por su secado lento y su capacidad de fundir un tono en

otro. Su descubrimiento por Van Eyck en el siglo XV produjo una gran revolución en la pintura.

—HÁBLENOS DEL COLORIDO EN SU CUADROS... ¿CÓMO ESCOGE LOS COLORES, CÓMO LOS CONVOCA, CÓMO LOS MEZCLA, DE DÓNDE PROVIENEN, CÓMO LOS CREA Y QUÉ PIENSA DEL COLOR EN GENERAL?
—El color es uno de los elementos más importantes de la pintura y para su aplicación no hay regla fija. Es muy intuitivo. Bonnard decía que el secreto del color es la continuidad y en realidad la armonía viene de esa continuidad. Tengo una paleta de pocos colores, todos permanentes, como los que usaron los grandes maestros.

—OTRO ELEMENTO ES LA LUZ. ¿CÓMO INFLUYE LA LUZ EN SU TRABAJO, CUÁL LUZ LE GUSTA MÁS, LA LUZ DEL TRÓPICO, LA LUZ DE LAS CIUDADES DEL NORTE EUROPEO, LA LUZ MEDITERRÁNEA Y CUÁL ES LA TEORÍA DE LA LUZ EN SU OBRA?
—Yo no pienso en la luz cuando pinto. Yo creo formas y colores describiendo un tema, y trato que las "sombras" sean mínimas para no molestar el "color local", o mejor dicho, el color que tiene cada elemento. Mi paleta es más bien europea por haber vivido tantos años en países nórdicos y no tropical.

—SABEMOS QUE DESDE SIEMPRE HAN HABIDO LAZOS IMAGINARIOS ENTRE COLOMBIA Y MÉXICO, Y QUE EL ARTE Y LA CULTURA MEXICANOS HAN ESTADO PRESENTES DESDE SIEMPRE. ¿EN LA INFANCIA Y LA ADOLESCENCIA EN MEDELLÍN CUÁLES FUERON ESAS PRIMERAS IMÁGENES, ESOS PRIMEROS RECUERDOS DE MÉXICO?
—El arte de los muralistas mexicanos estaba presente en Colombia en los años cuarenta cuando empecé a trabajar a través de la pintura colombiana, que era derivada de la mexicana. Hablo de Pedro Nel Gómez, Carlos Correa, Rafael Sáenz, y varios artistas que trabajaban la pintura al fresco —sobre todo Pedro Nel Gómez— y crearon obras de tipo social, inspiradas en la realidad nacional, tal como lo hicieron los mexicanos. El arte mexicano, en especial el

milenario, lo conocí más tarde cuando viví en México en el año 1956. México nos interesaba a los artistas latinoamericanos, sobre todo cuando estábamos en Europa, pues se hablaba entre los jóvenes de la necesidad de afirmar el carácter latinoamericano del arte. Los muralistas mexicanos ya lo habían dado en el tema, pero no en el estilo, porque sabemos que su arte es derivado del arte europeo. Giotto y todos los artistas del renacimiento influyeron en el arte mexicano. Cuando llegué a México lo que más me impresionó fue el arte precolombino y el arte popular. La pintura mexicana es muy importante, me interesa su capacidad ilustrativa, pero viniendo de Europa, de ver la gran pintura universal, me impresionó más su mensaje literario o ilustrativo que su calidad. Después de México volví a Colombia y después me fui a vivir a Nueva York. Desde el año 1960 vivo fuera de Colombia.

—¿CUÁL ES SU OPINIÓN DE LA OBRA DE DIEGO RIVERA Y JOSÉ CLEMETE OROZCO?
—Como ya le dije, a la pintura mexicana le admiro su capacidad ilustrativa, uno de los elementos fundamentales de la expresión artística. Lo que sí hicieron los mexicanos fue darle sistematicidad al tema latinoamericano.

—¿QUÉ PIENSA DE RUFINO TAMAYO? ¿LO CONOCIÓ EN MÉXICO?
—Durante mi estadía en México no conocí a Rufino Tamayo. Su pintura me interesa por el colorido mexicano y su poesía, pero su lenguaje es picassiano. A él lo conocí cuando hice la exposición en el museo Tamayo en 1992.

—¿TUVO ALGUNA RELACIÓN CON ARTISTAS QUE FRAGUABAN ESA EXPLOSIÓN DE LAS VANGUARDIAS EN LOS AÑOS SESENTA?
—No, yo viví muy aislado en México porque nunca he pertenecido a grupos de artistas ni a escuelas, por eso no conocí a un grupo en especial. Tenía tres amigos que eran Álvaro Mutis, Antonio Montaña y José de la Colina, después conocí a Antonio Souza

quien me hizo una exposición. No iba a exposiciones ni a *vernissages*. Sólo voy a los museos cuando quiero ver algo.

—¿QUÉ OBRA REALIZÓ EN MÉXICO EN ESA TEMPORADA?
—Yo estaba un poco dando palos de ciego. Venía de estar tres años en Europa. Estaba haciendo tentativas con la idea de que el volumen es muy importante en la pintura. Eso lo vi más claro a través del dibujo de una mandolina. En el momento de ponerle el hueco al instrumento lo hice muy pequeño y éste creció enormemente volviéndose monumental. Ése fue el principio de algo muy importante en mi evolución. Creo que es el último cuadro que pinté en México. Después hice una exposición en Washington con esas obras y regresé a Colombia tres años antes de irme a vivir catorce años a Nueva York.

—DESPUÉS DEL POETA PORFIRIO BARBA-JACOB, MUCHOS ARTISTAS COLOMBIANOS VIVIERON EN MÉXICO, COMO RÓMULO ROZO, LEO MATIZ, RODRIGO ARENAS BETANCUR...
—Ellos sí estaban en México, sí estaban integrados, yo no. Por eso mi manera de pintar es distinta a la de todo el mundo. Ellos llegaron y se acoplaron al medio, trabajaron para los mexicanos. Yo viví en México como turista.

—MUCHAS PERSONAS DICEN QUE AUNQUE SE TRATA DE DOS EXPRESIONES ARTÍSTICAS DISTINTAS, HAY CIERTA RELACIÓN TEMÁTICA ENTRE LA OBRA IMAGINARIA DE GABRIEL GARCÍA MÁRQUEZ Y LA SUYA.
—Conocí a García Márquez en Colombia, él no estaba en México cuando yo viví allí; si se observa bien mi trabajo, si la gente ve mis catálogos o mis libros, se dará cuenta que yo ya era Botero diez años antes de que García Márquez fuera García Márquez. Él se volvió lo que es con *Cien años de soledad*, y como es Premio Nobel la gente cree que debo ser su seguidor.

—¿QUÉ PIENSA AL REALIZAR ESTA EXPOSICIÓN EN EL ESPLÉNDIDO EDIFICIO COLONIAL DE SAN ILDEFONSO?

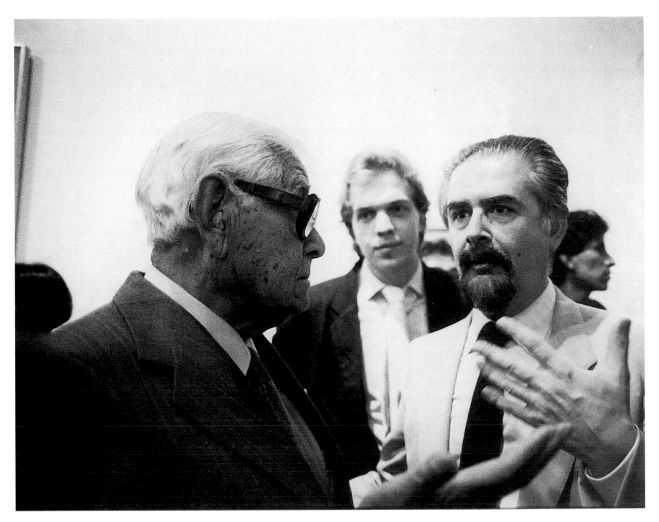

FERNANDO BOTERO Y RUFINO TAMAYO EN EL MUSEO TAMAYO, 1992

—Conocí el sitio y me pareció muy hermoso, por eso presté mi colección para esta exposición compuesta de más de sesenta óleos, veinte dibujos sobre papel, unas doce esculturas pequeñas y dos monumentales para los patios.

—PARÍS ES MUY IMPORTANTE EN SU VIDA. ¿QUÉ SIGNIFICA PARA USTED ESTA CIUDAD?, ¿CÓMO TRABAJA EN ELLA?, ¿CUANDO REGRESA QUÉ SIENTE?, ¿QUÉ LE DICE AHORA? ¿QUÉ OBRAS IMPORTANTES HA REALIZADO AQUÍ?

—Yo vivo parte del año en París desde hace treinta años. París es la segunda patria de los pintores. Como todos saben, es una ciudad museo, y además, cuenta con los más bellos museos del mundo. Su luz tamizada es muy agradable para trabajar.

—DE SU VASTA OBRA, ¿CUÁLES SON PARTICULARMENTE LOS CUADROS O LAS ESCULTURAS QUE POR DIVERSAS CIRCUNSTANCIAS CONSIDERA CLAVES EN SU VIDA O DECISIVAS EN EL ARTE DE LOS ÚLTIMOS CINCUENTA AÑOS?

—Un pintor siempre considera que la mejor obra es la que realiza en ese momento. En esta exposición del Colegio de San Ildefonso hay obras representativas de todas mis épocas, desde una acuarela de 1949 —que fue parte de mi primera exposición en marzo de 1951 en Bogotá— hasta obras pintadas en el año 2000. La obra de un artista es toda esa serie de tentativas de hacer las cosas bien. Afortunadamente, a pintar no se aprende nunca.

Montecarlo-París, enero-febrero de 2001

ÓLEOS

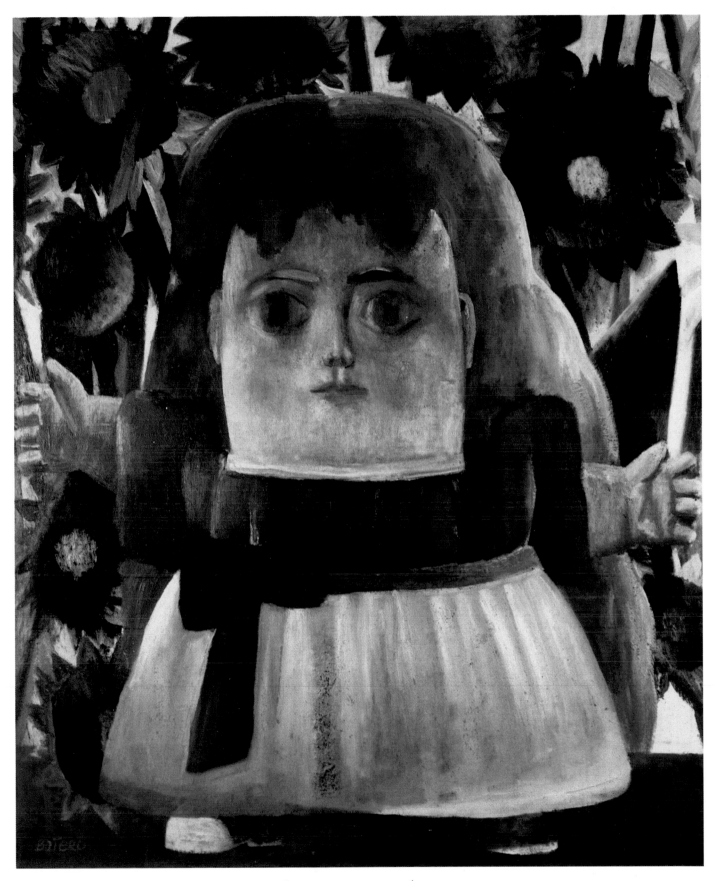

NIÑA PERDIDA EN UN JARDÍN, 1959
CAT. I

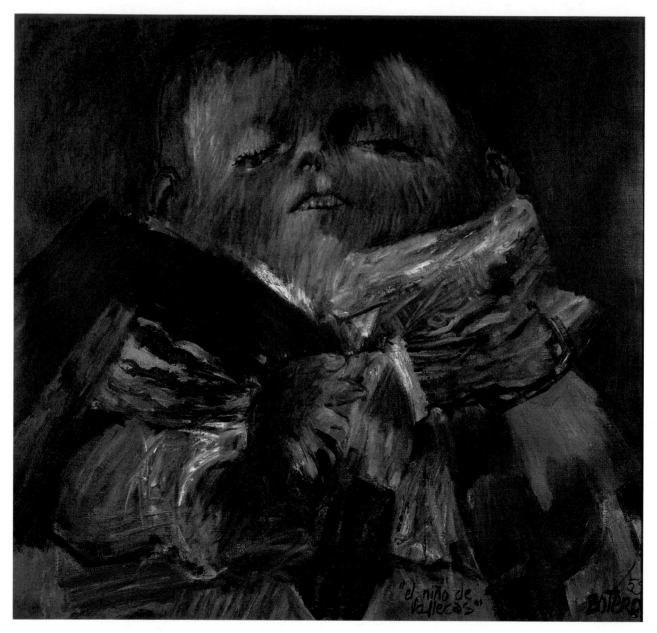

NIÑO DE VALLECAS, 1959
CAT. 2

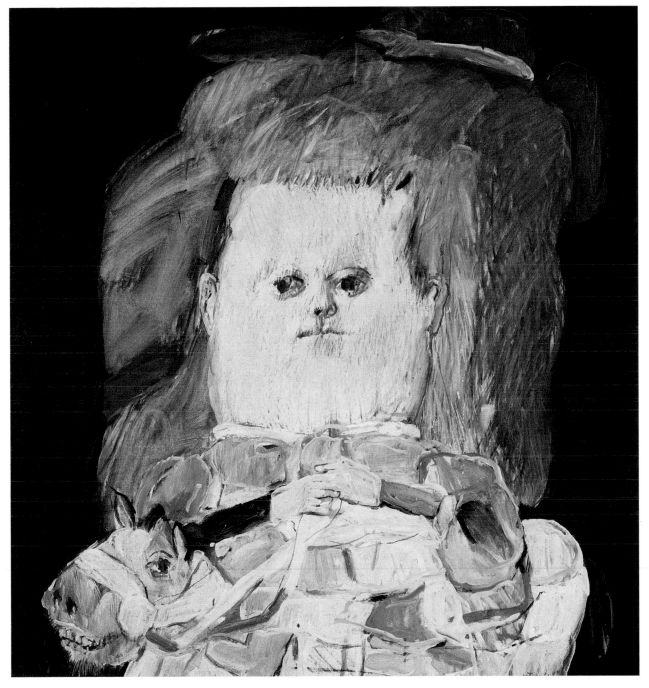

NIÑA SOBRE CABALLO, 1961
CAT. 3

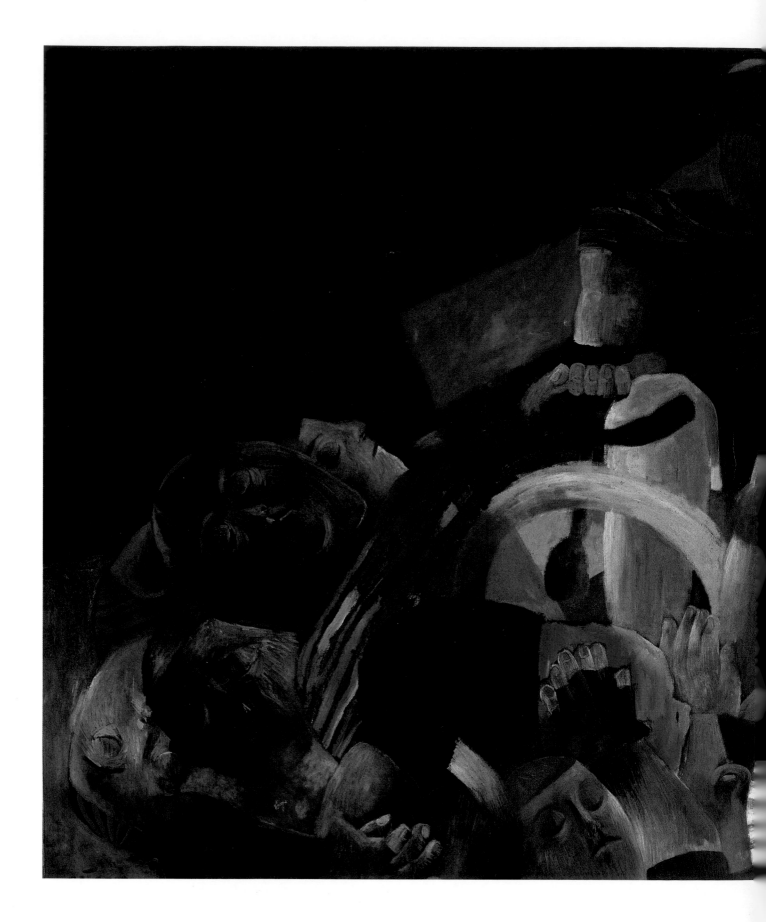

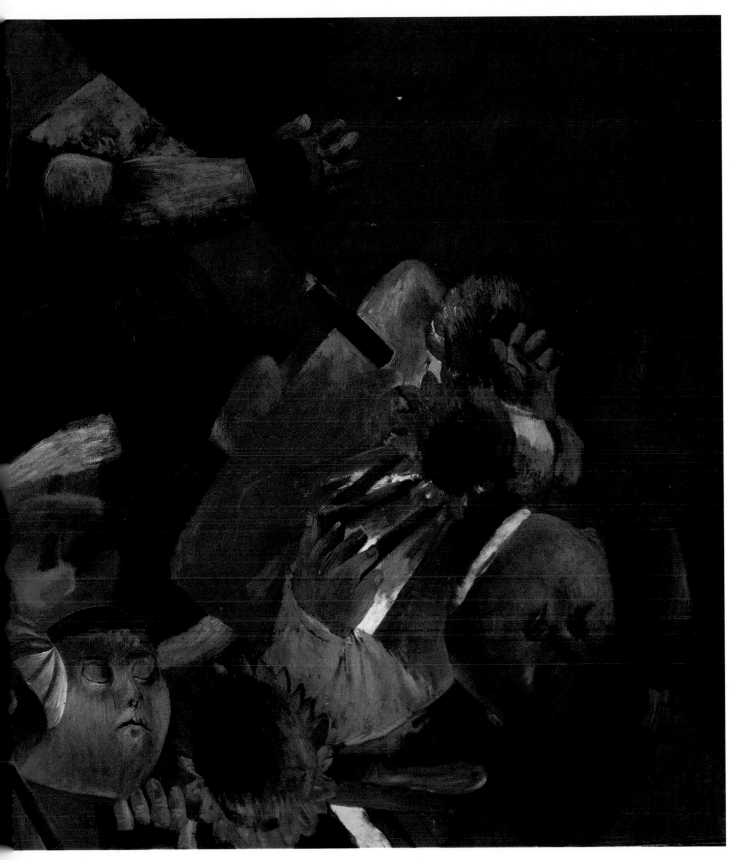

HOMENAJE A RAMÓN HOYOS, 1959
CAT. 4

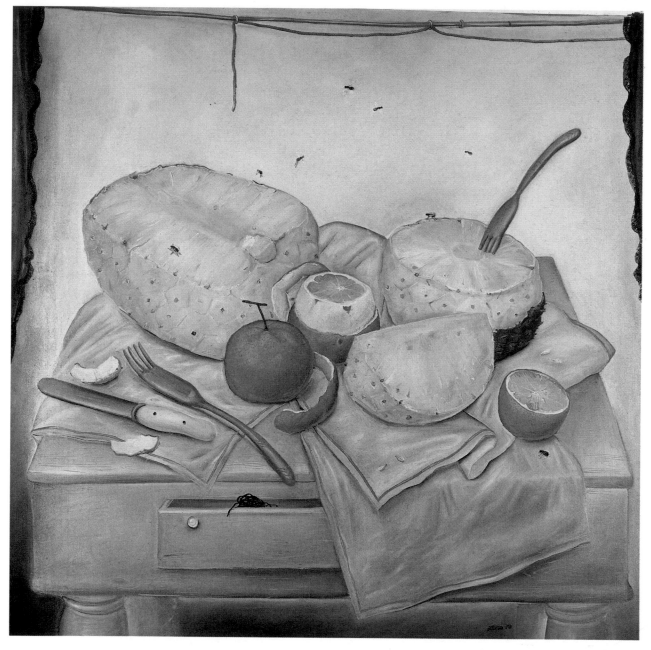

PIÑAS, 1970
CAT. 5

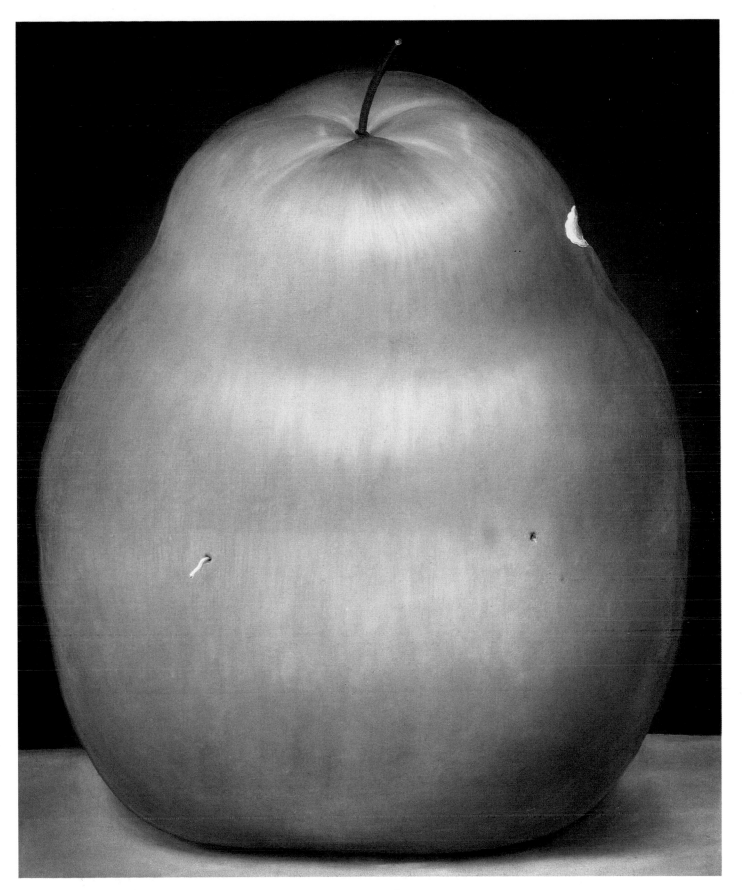

PERA, 1976
CAT. 6

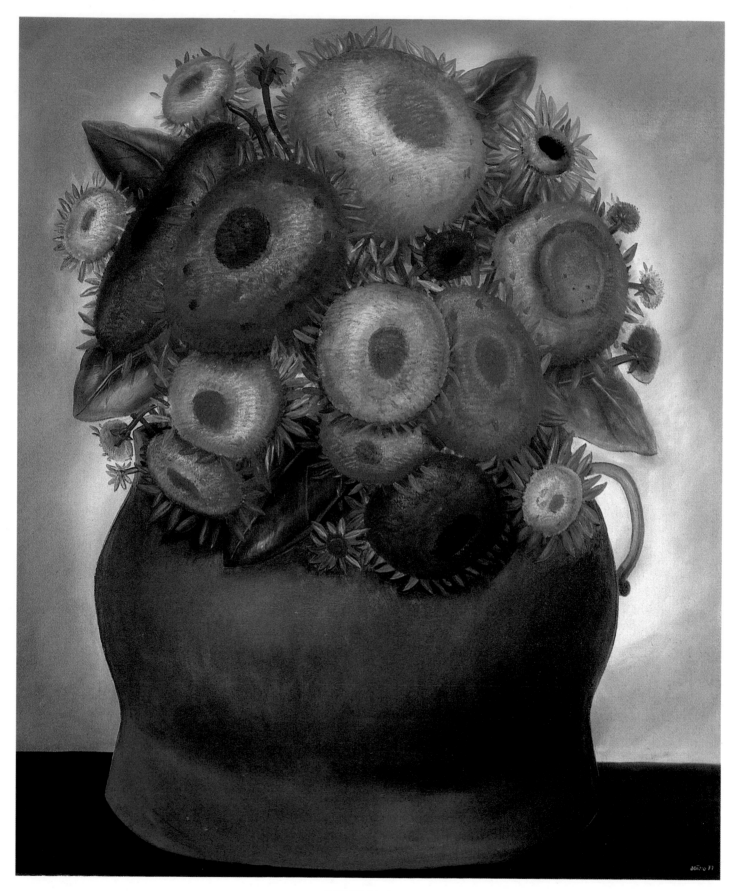

GIRASOLES, 1977
CAT. 7

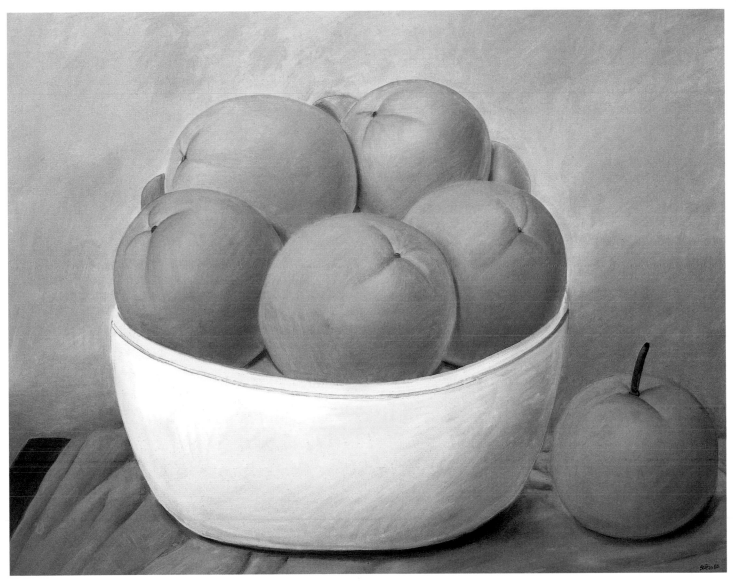

FRUTAS, 1980
CAT. 8

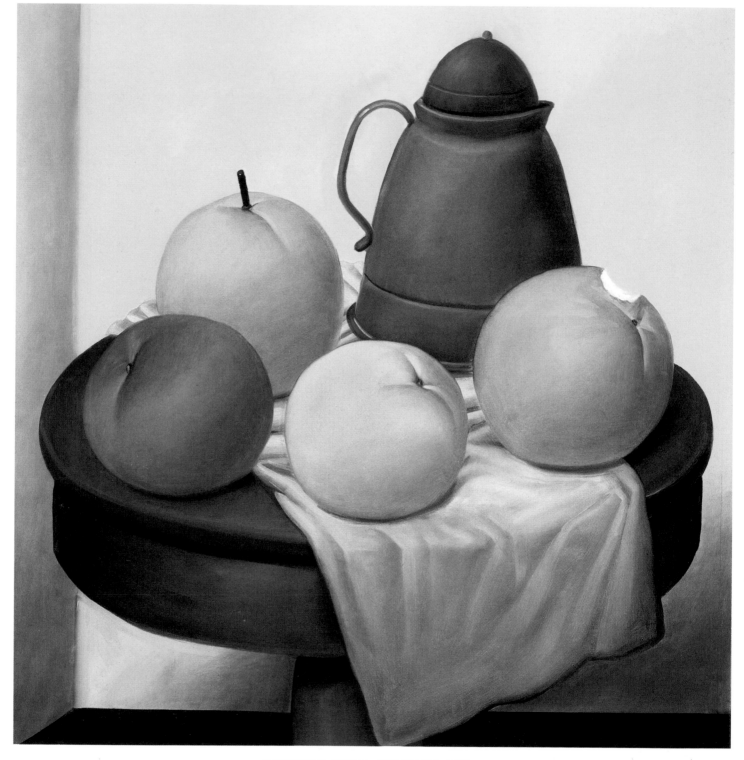

NATURALEZA MUERTA CON FRUTAS, 1989
CAT. 9

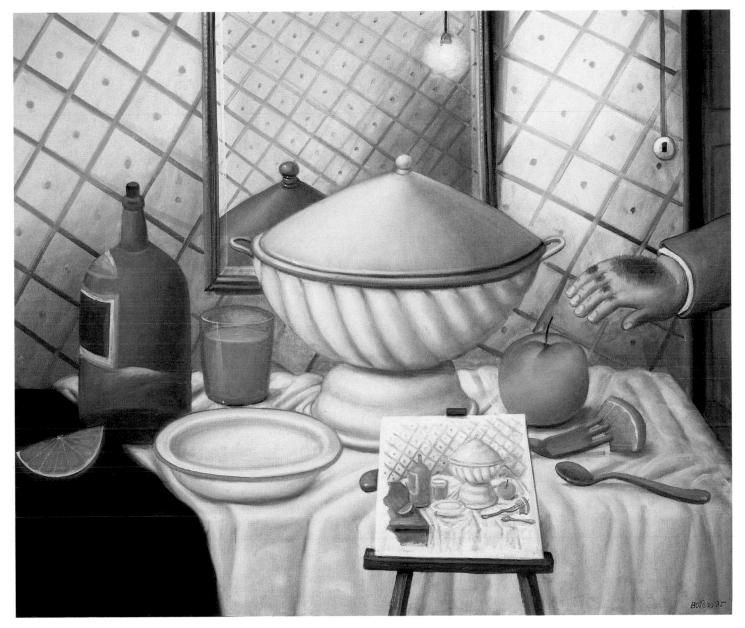

NATURALEZA MUERTA, 1995
CAT. 10

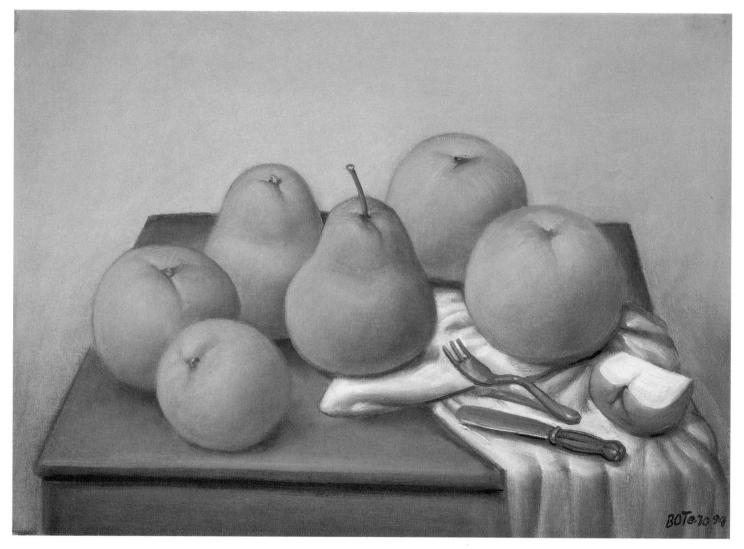

MANZANAS Y PERAS, 1997
CAT. 11

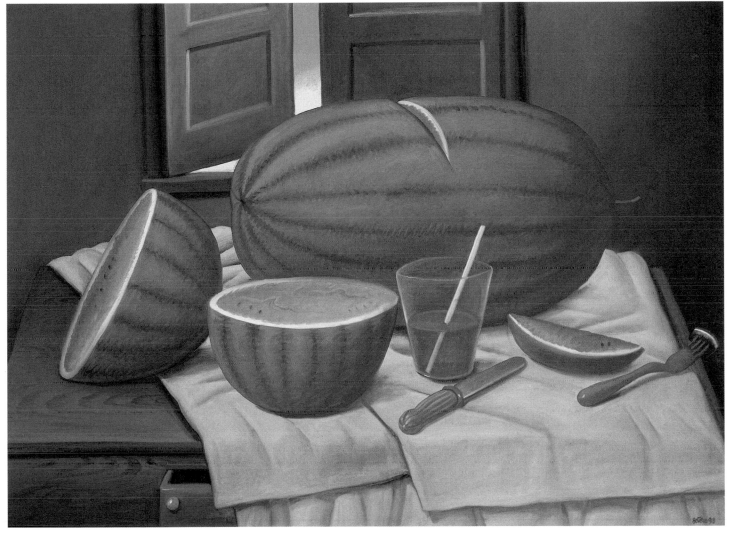

SANDÍA, 1998
CAT. 12

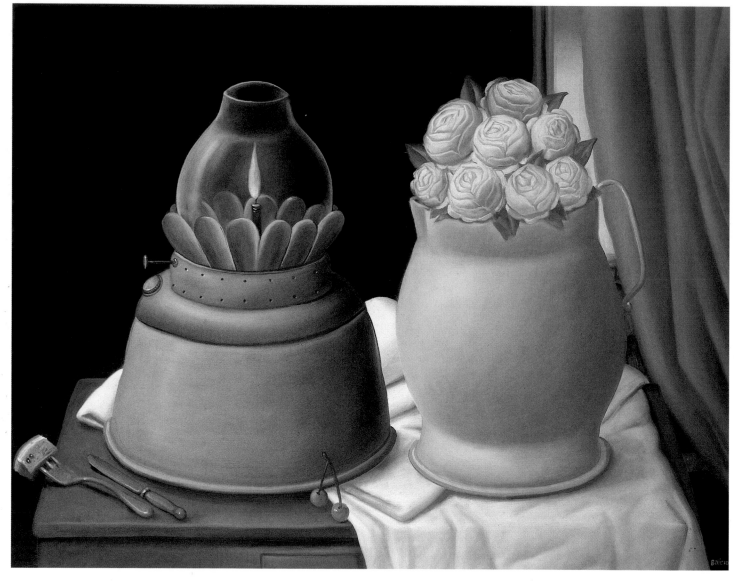

NATURALEZA MUERTA CON LÁMPARA, 1997
CAT. 13

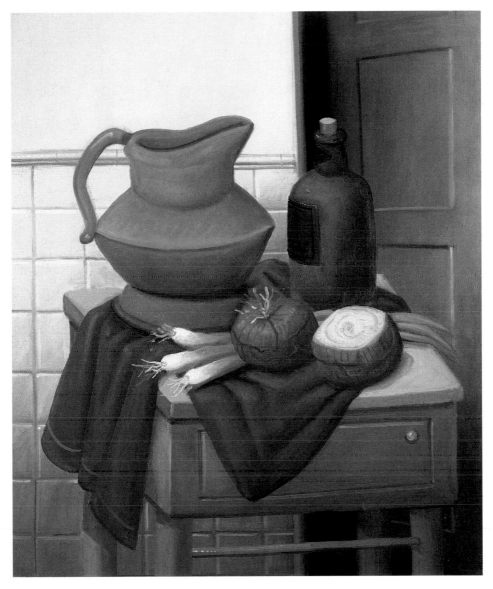

NATURALEZA MUERTA CON CEBOLLAS, 1999
CAT. 14

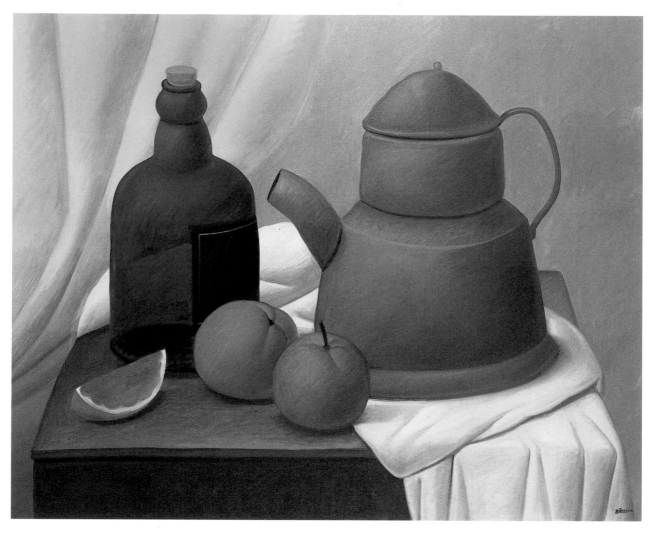

NATURALEZA MUERTA CON CAFETERA, 2000
CAT. 15

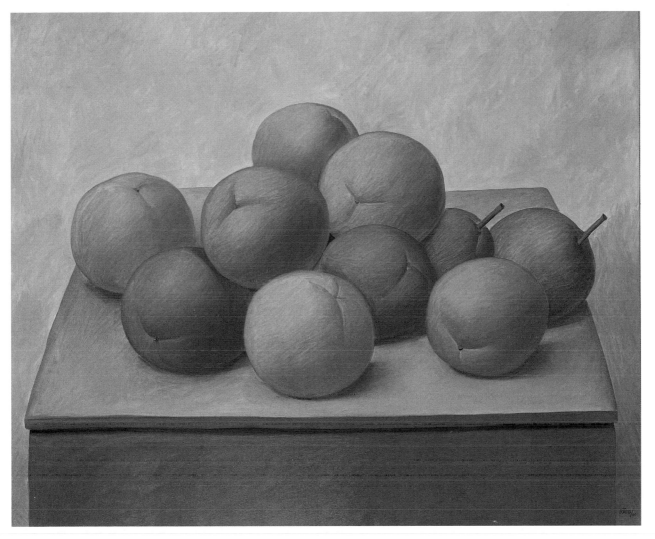

NARANJAS, 2000
CAT. 16

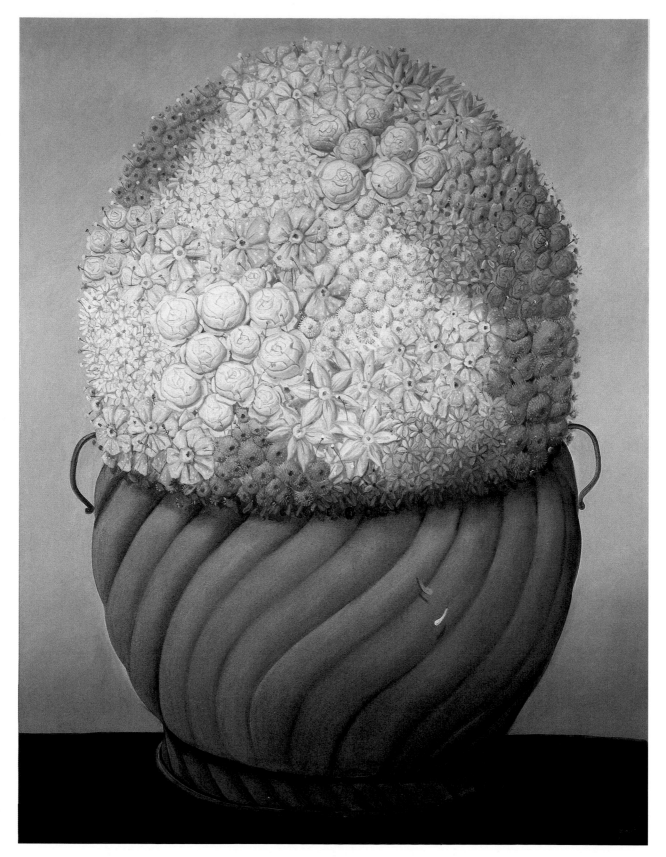

FLORES, 2000
CAT. 17

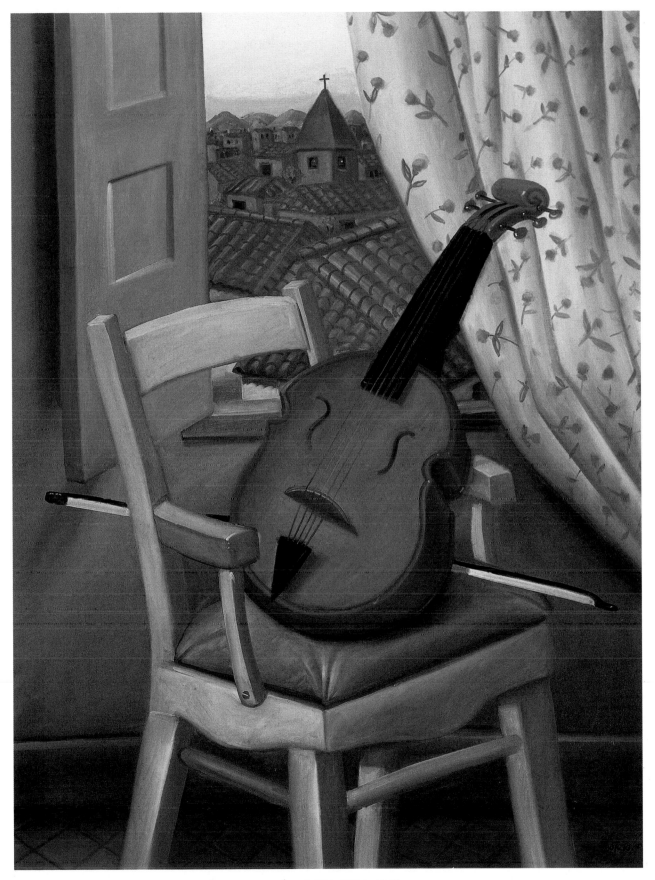

VIOLÍN EN UNA SILLA, 2000
CAT. 18

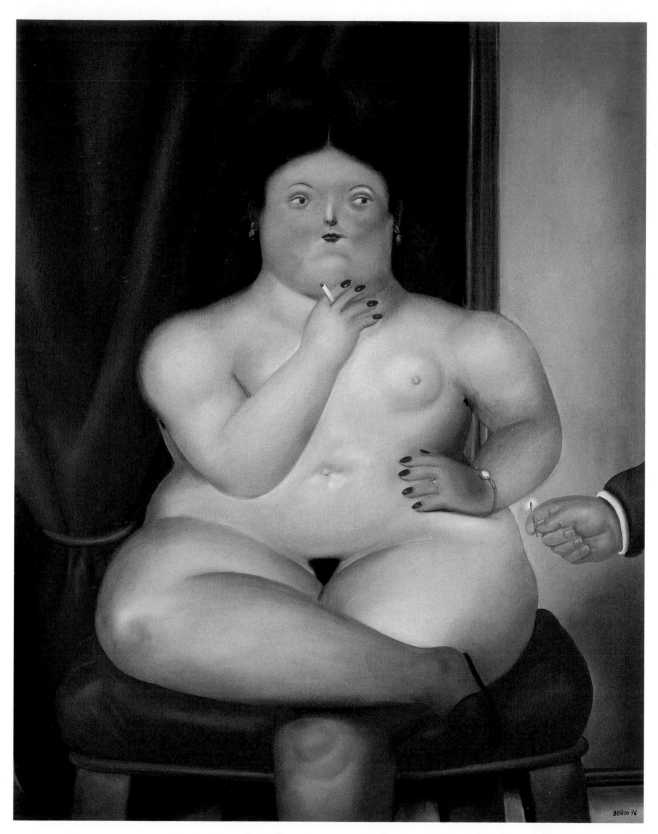

MUJER SENTADA, 1976
CAT. 19

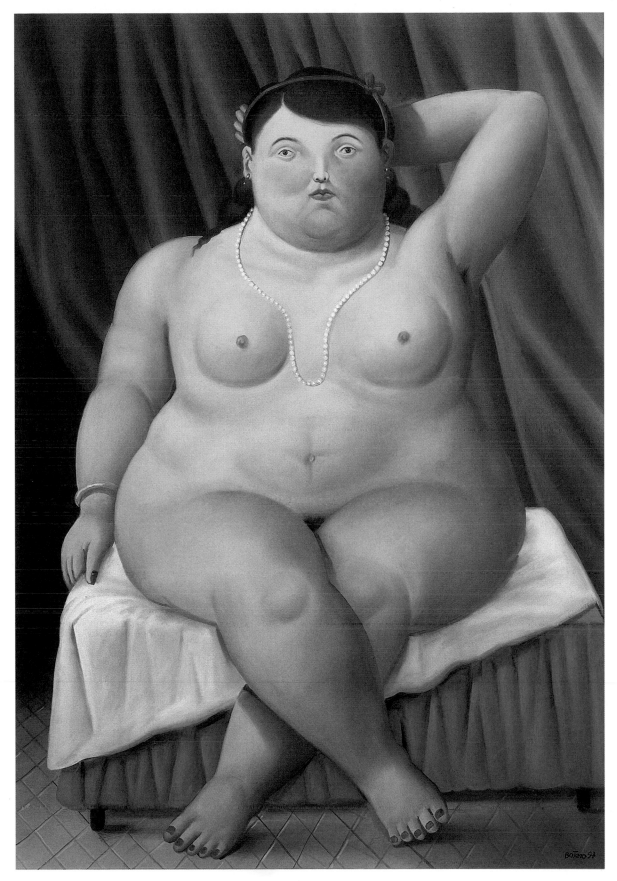

MUJER SENTADA, 1997
CAT. 20

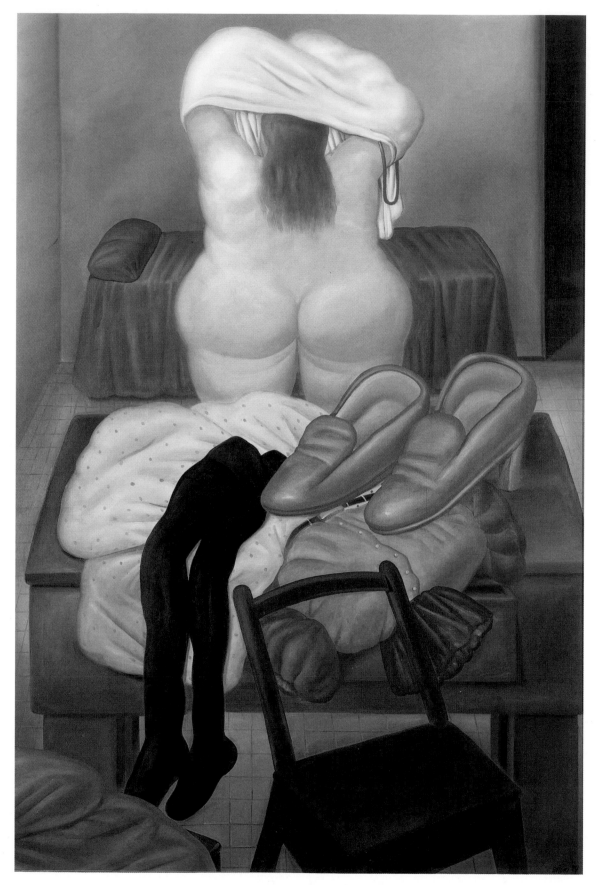

EL DORMITORIO, 1984
CAT. 21

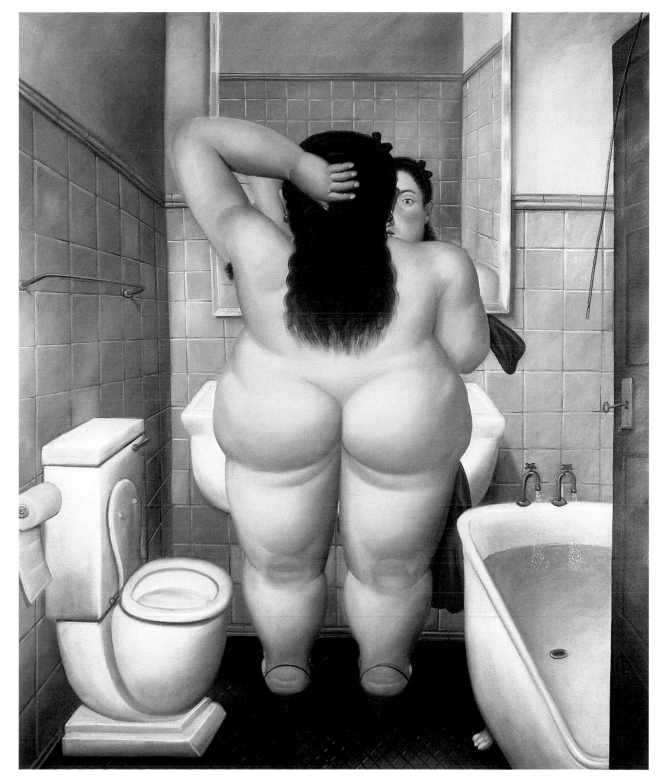

EL BAÑO, 1989
CAT. 22

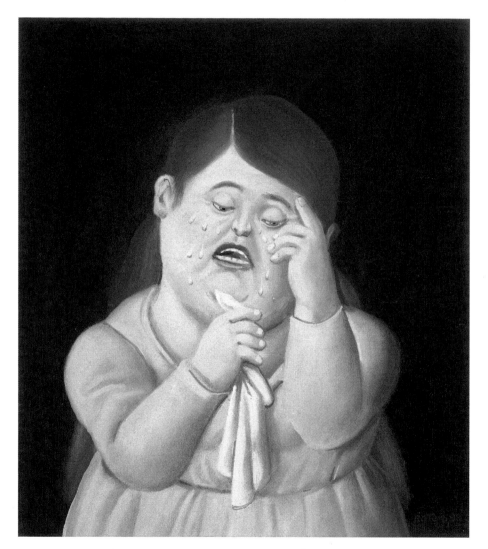

MUJER LLORANDO, 1998
CAT. 25

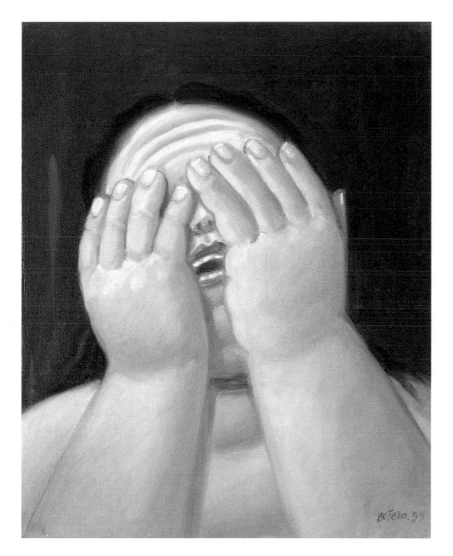

MUJER LLORANDO, 1999
CAT. 26

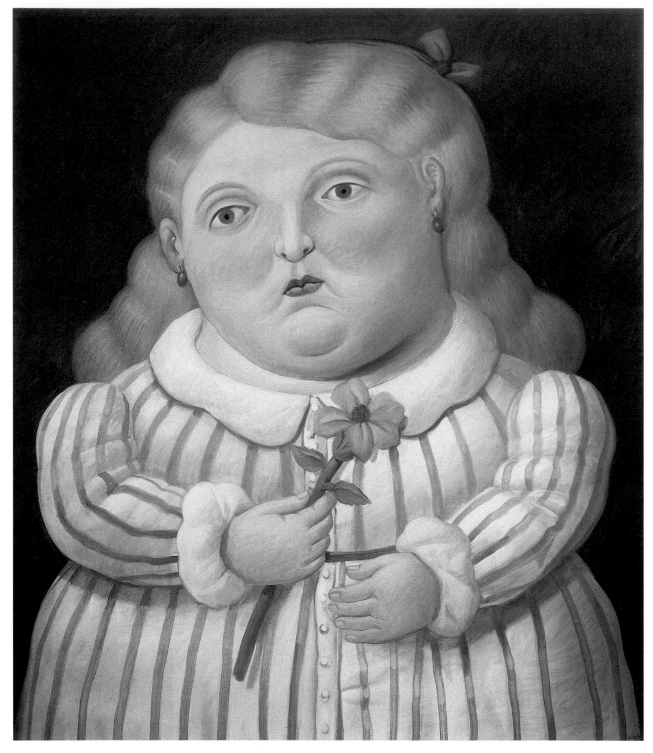

NIÑA CON FLOR, 2000
CAT. 27

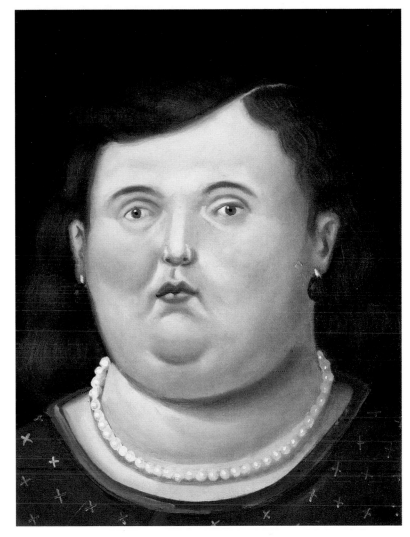

CABEZA, 1998
CAT. 28

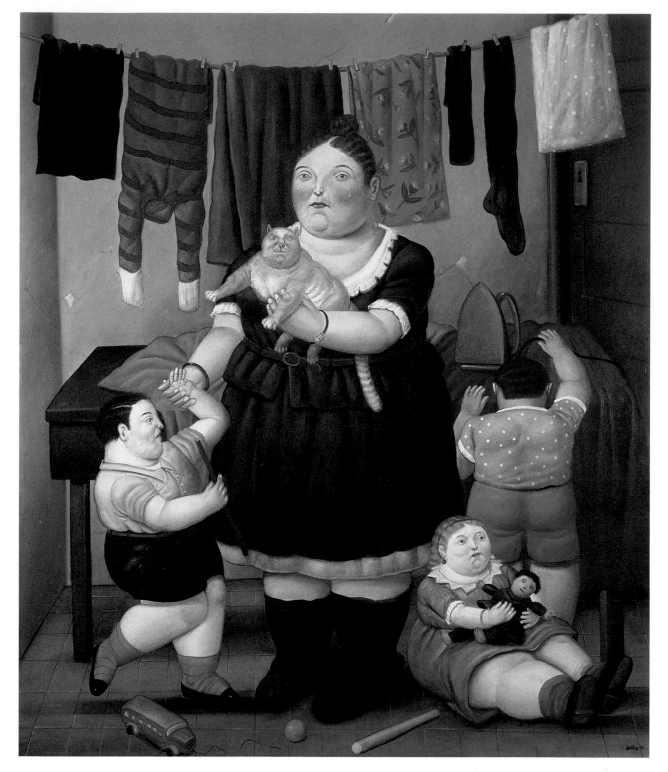

LA VIUDA, 1997
CAT. 29

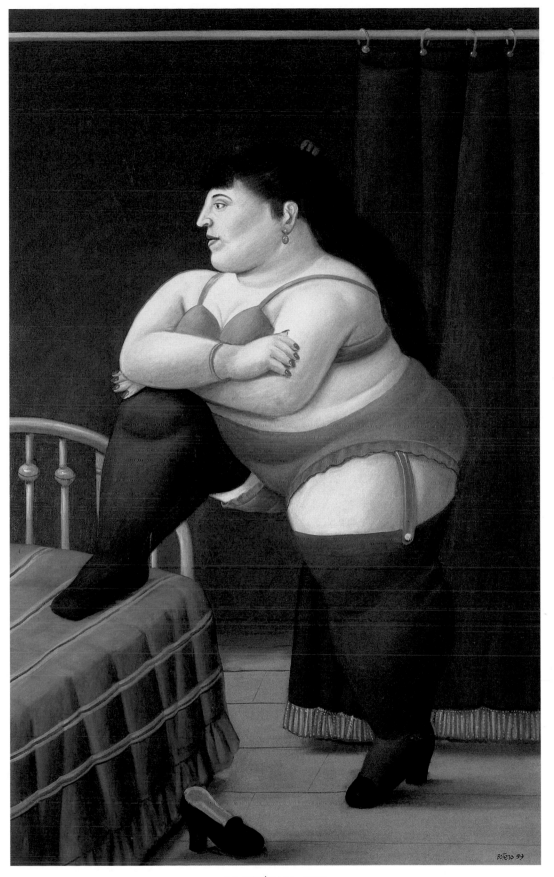

LA RECÁMARA, 1999
CAT. 30

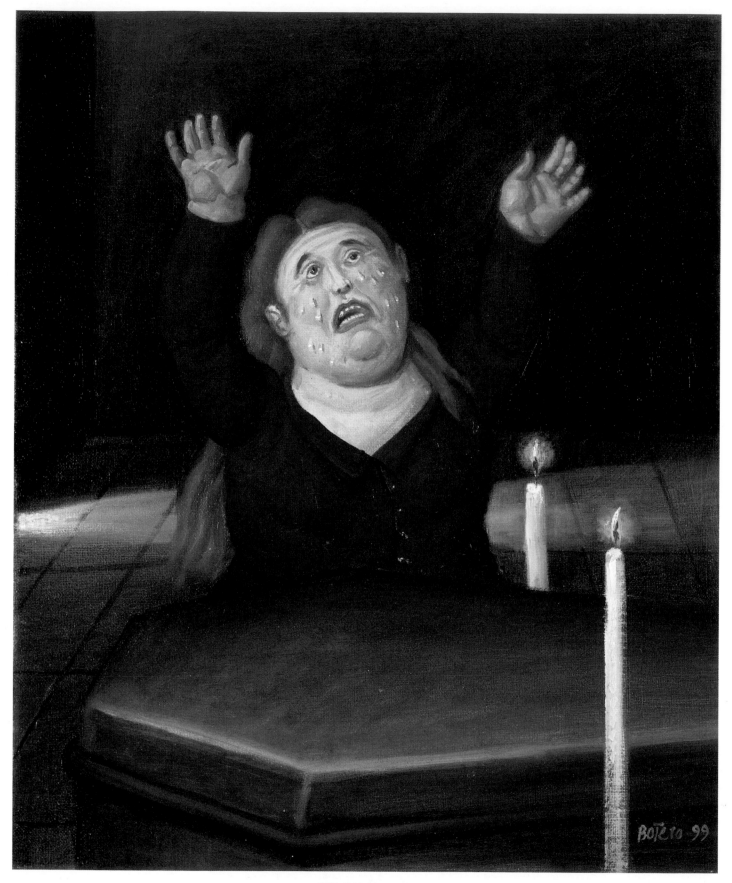

UNA MADRE, 1999
CAT. 31

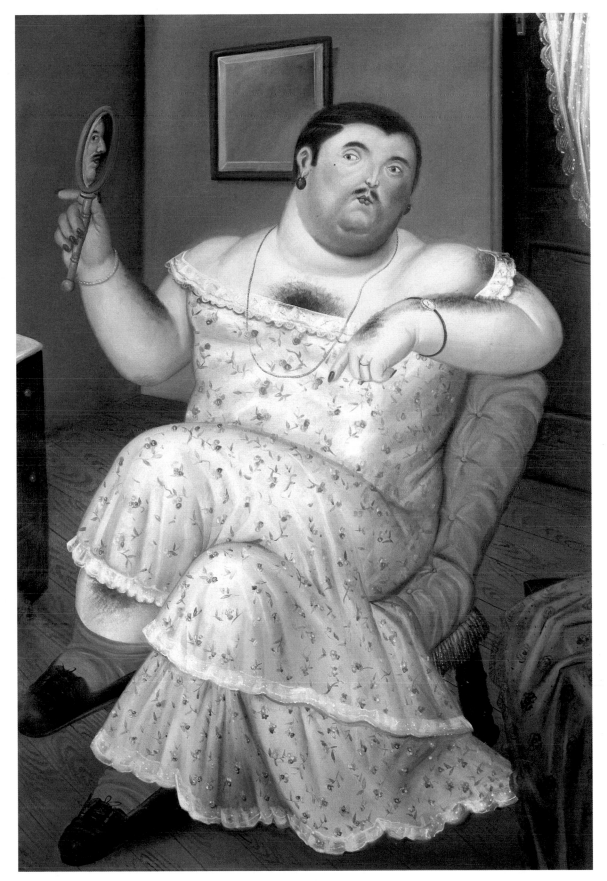

MELANCOLÍA, 1989
CAT. 32

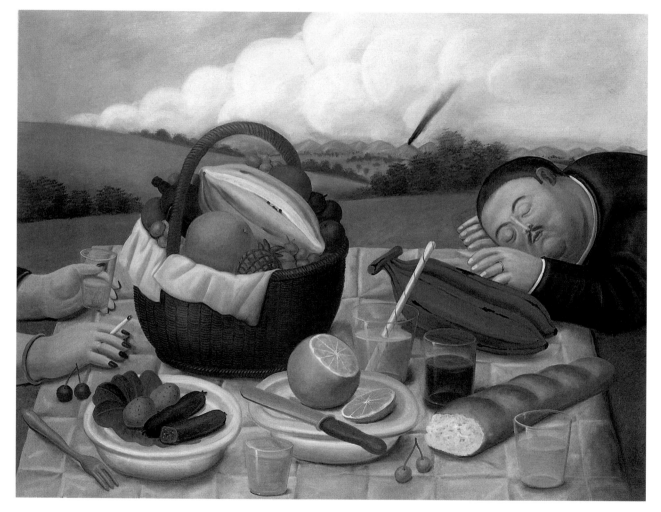

PICNIC, 1989
CAT. 33

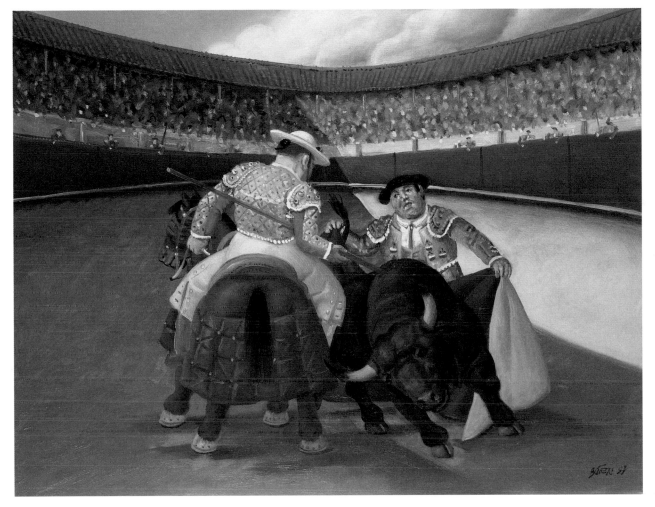

LA PICA, 1997
CAT. 34

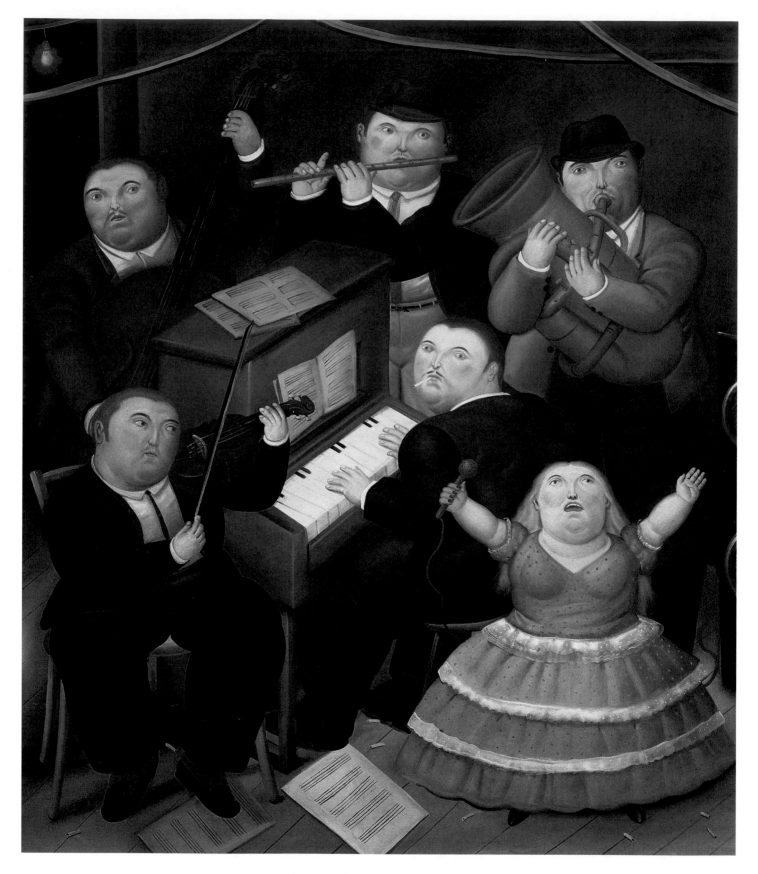

LA ORQUESTA, 1991
CAT. 35

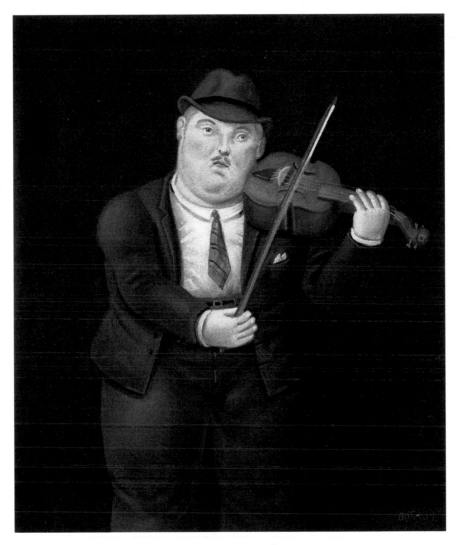

VIOLINISTA, 1998
CAT. 36

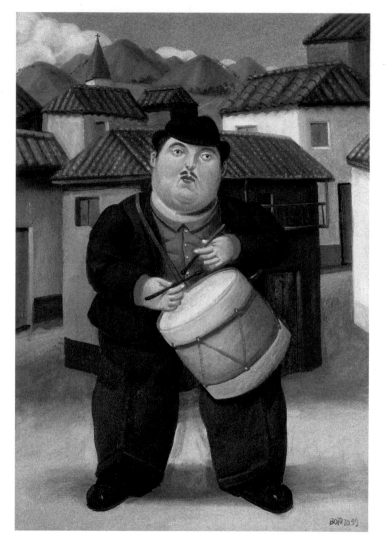

HOMBRE TOCANDO EL TAMBOR, 1999
CAT. 37

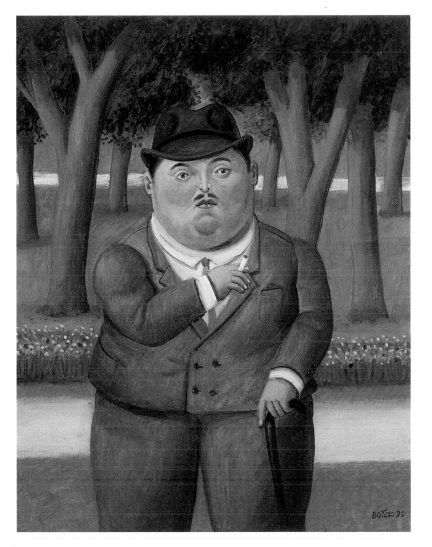

EN EL PARQUE, 1999
CAT. 38

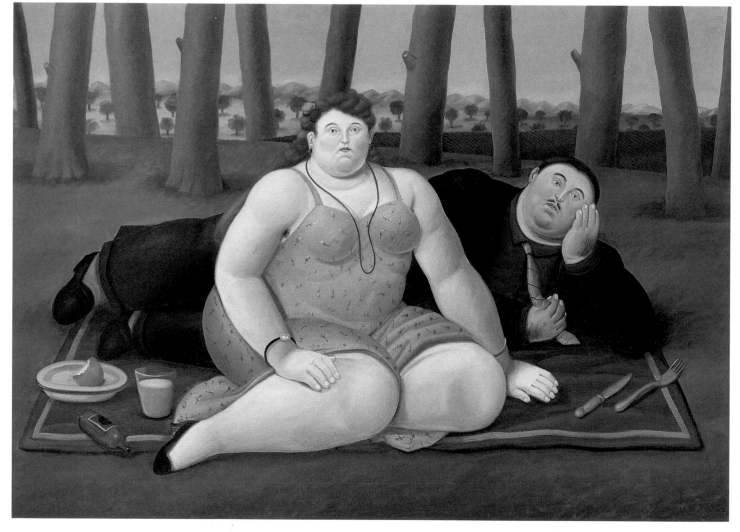

PICNIC, 1999
CAT. 39

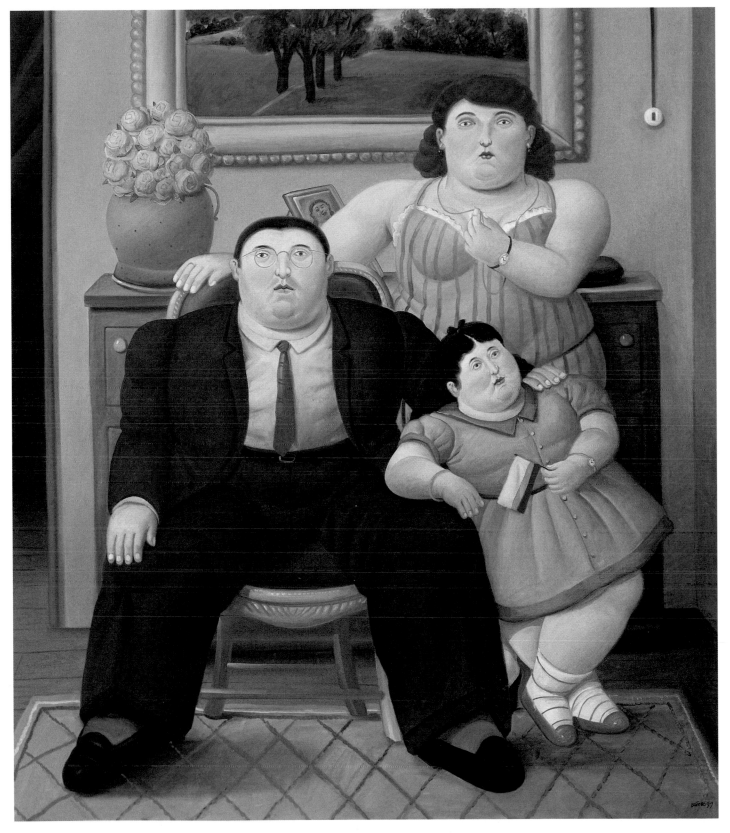

FAMILIA COLOMBIANA, 1999
CAT. 40

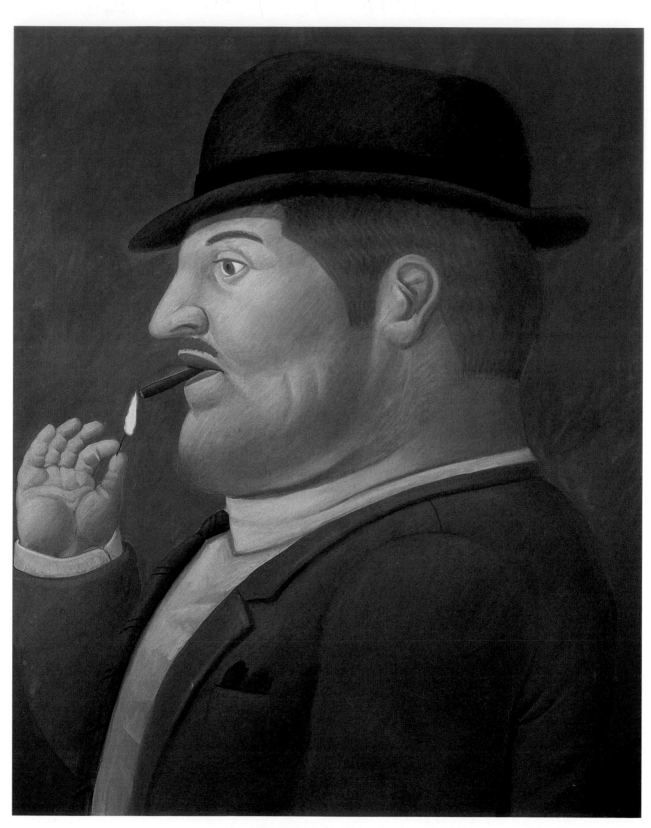

HOMBRE FUMANDO, 2000
CAT. 41

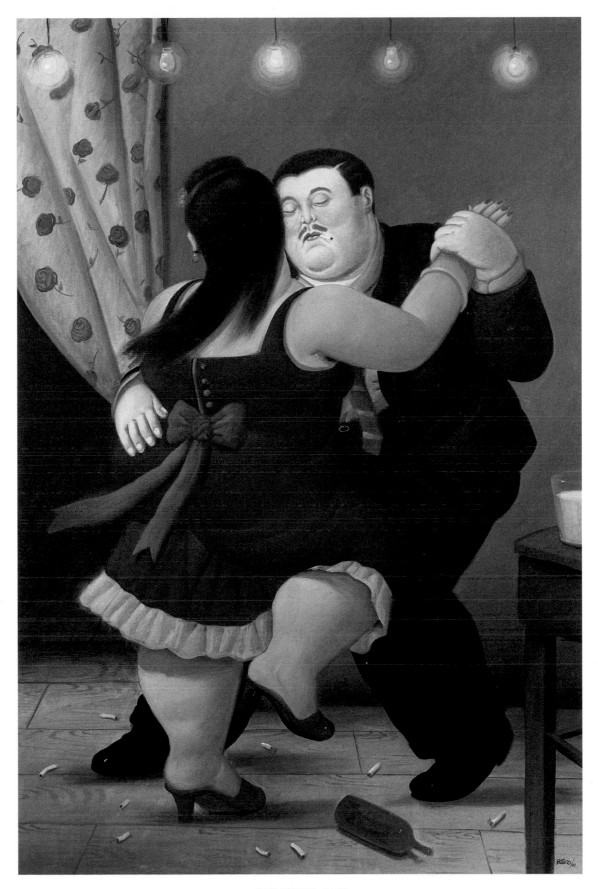

BAILARINES, 2000
CAT. 42

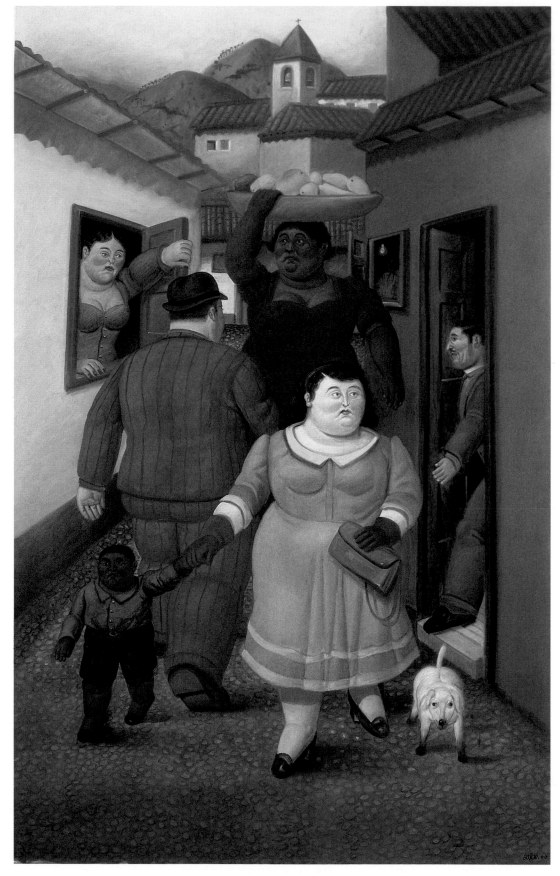

LA CALLE, 2000
CAT. 43

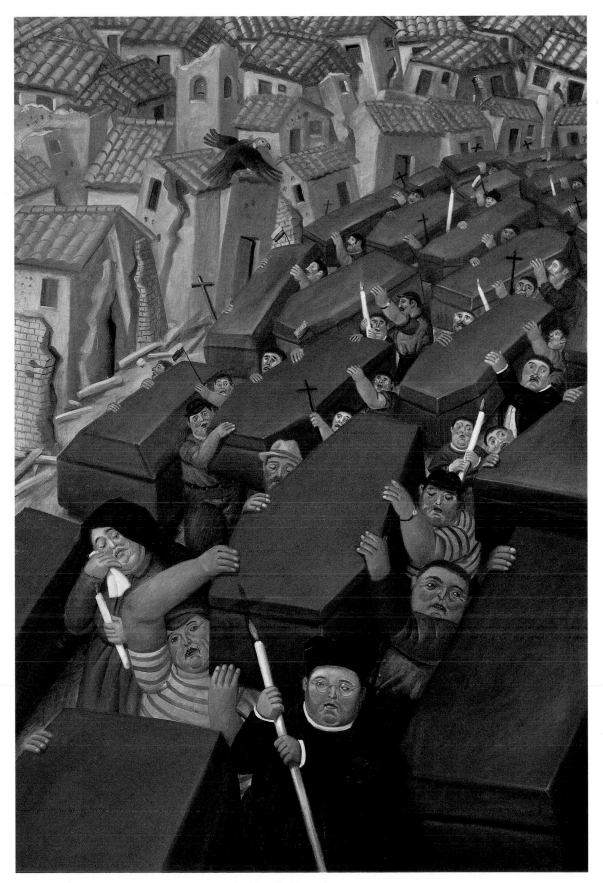

EL DESFILE, 2000
CAT. 44

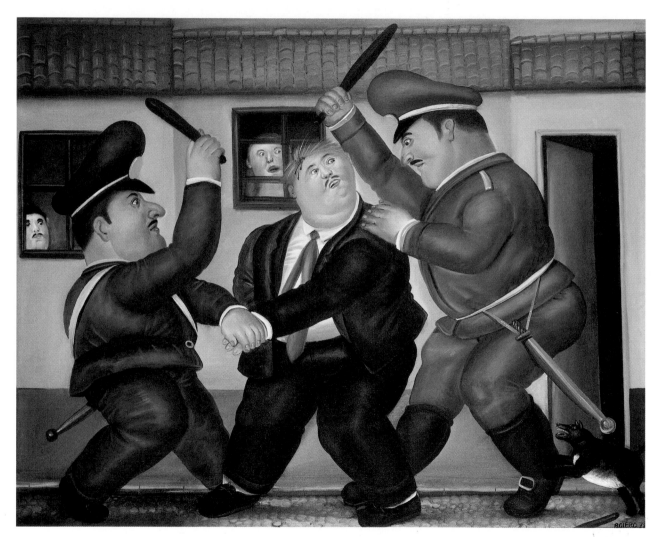

SIN TÍTULO, 1978
CAT. 45

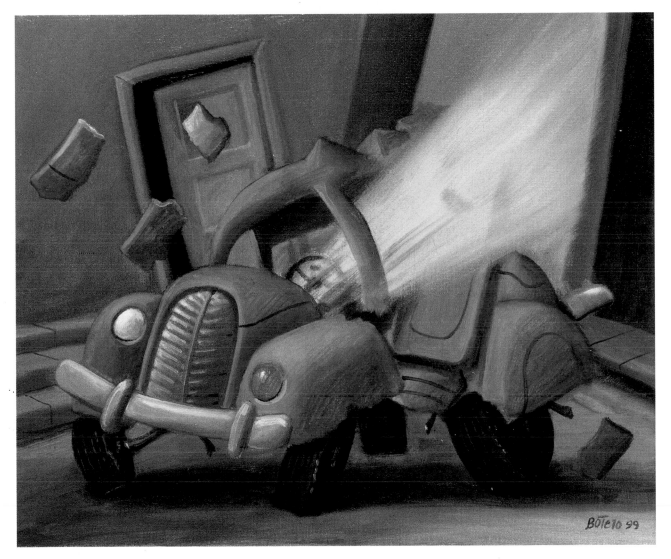

CARRO BOMBA, 1999
CAT. 46

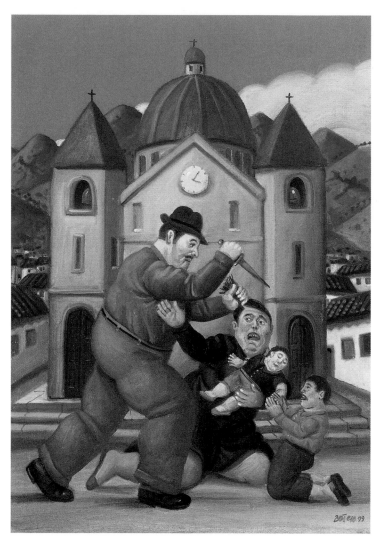

MATANZA DE LOS INOCENTES, 1999
CAT. 47

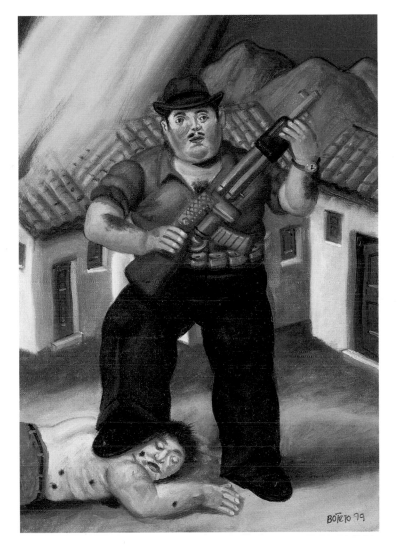

EL CAZADOR, 1999
CAT. 48

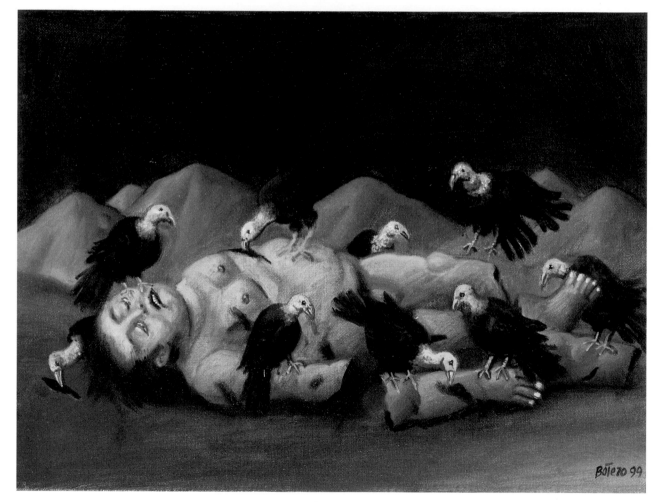

SIN TÍTULO, 1999
CAT. 49

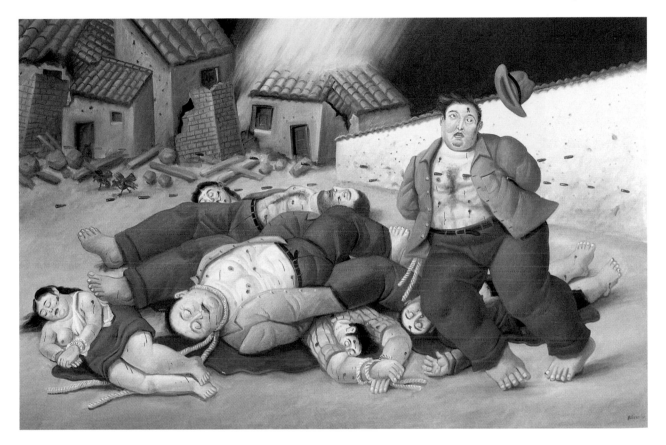

MASACRE EN COLOMBIA, 2000
CAT. 50

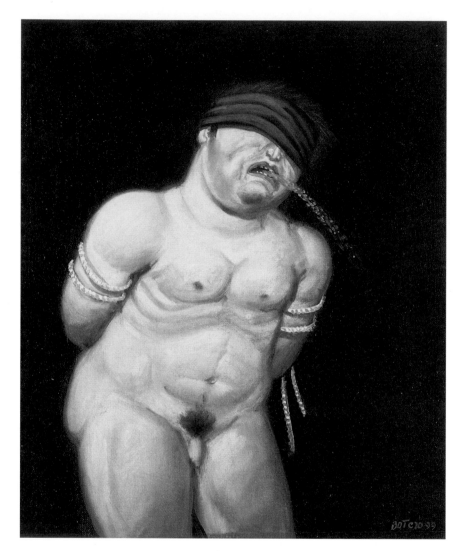

SIN TÍTULO, 1999
CAT. 51

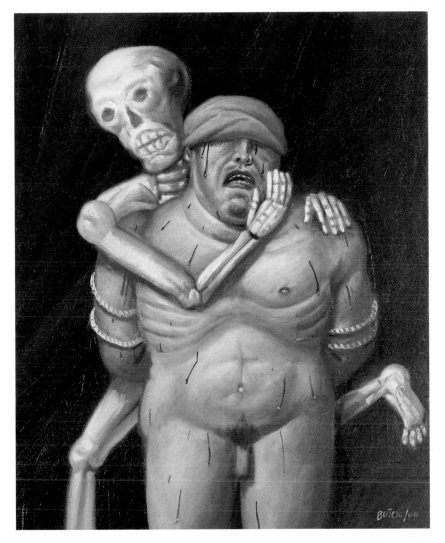

UN CONSUELO, 2000
CAT. 52

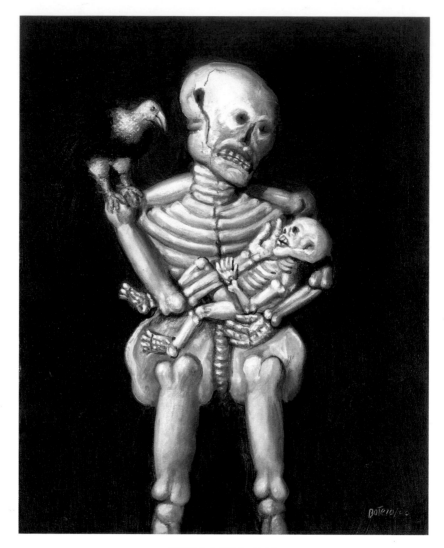

MADRE E HIJO, 2000
CAT. 53

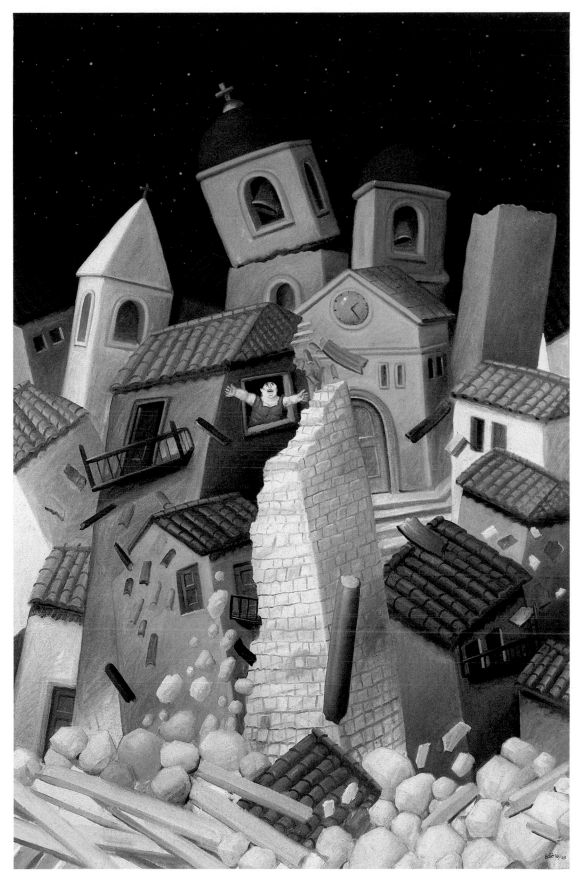

TERREMOTO, 2000
CAT. 54

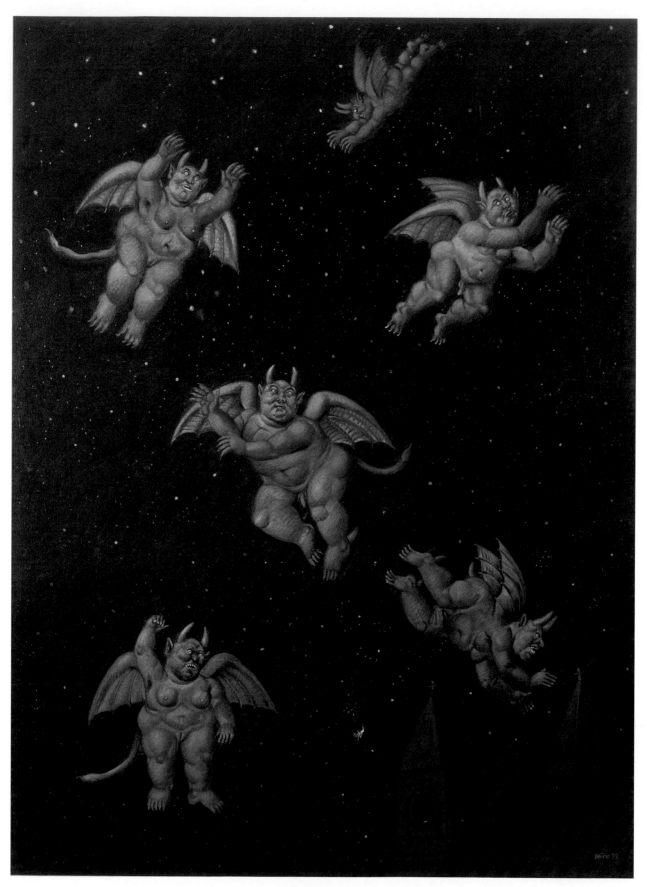

LA NOCHE, 2000
CAT. 55

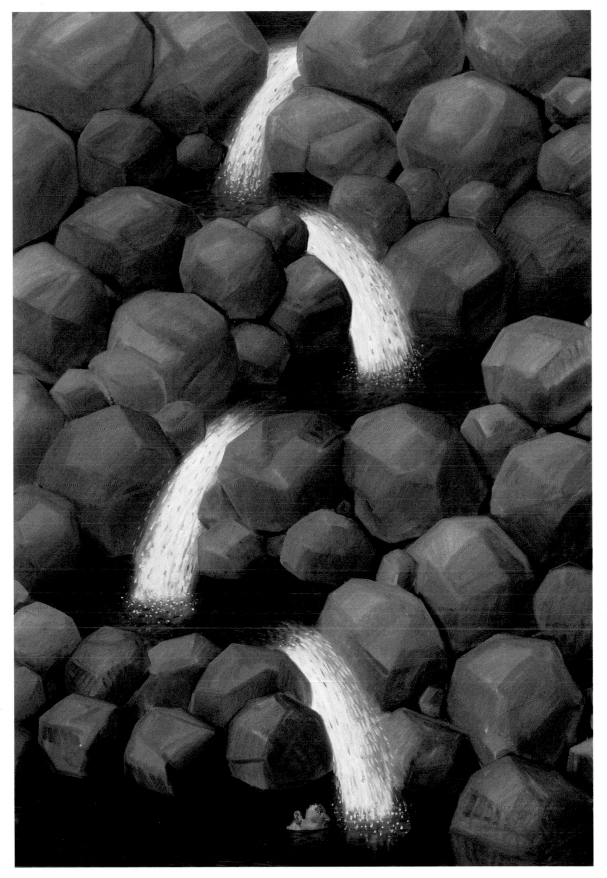

CASCADAS, 1999
CAT. 56

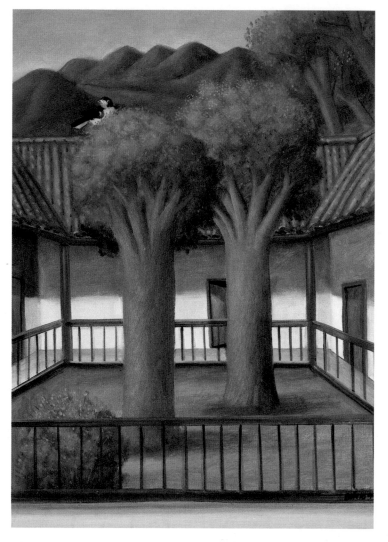

EL PATIO, 1999
CAT. 57

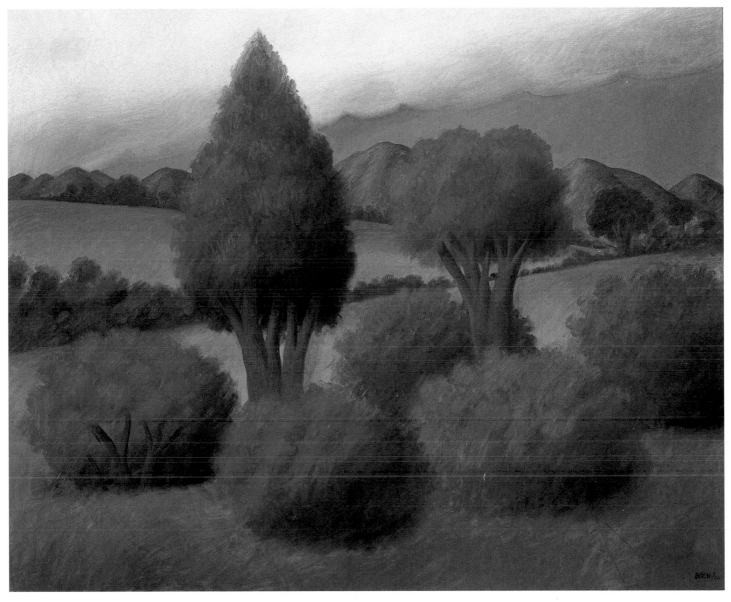

PAISAJE, 2000
CAT. 58

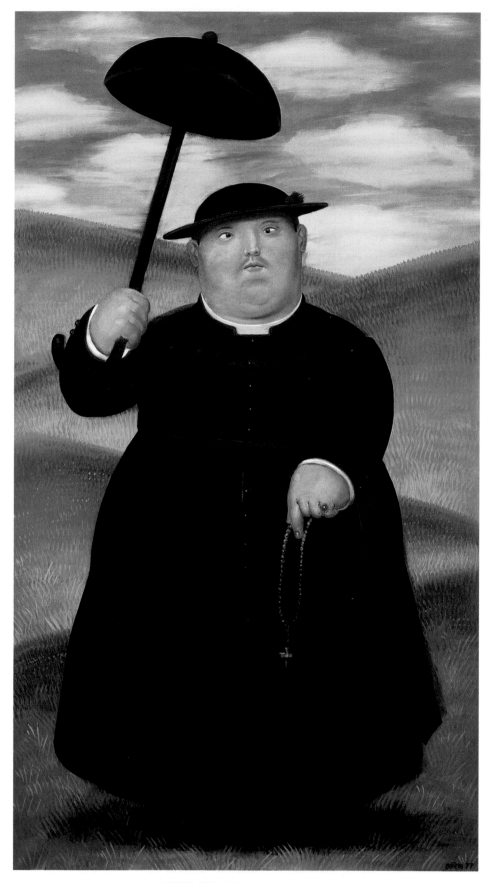

PASEO POR LAS COLINAS, 1977
CAT. 59

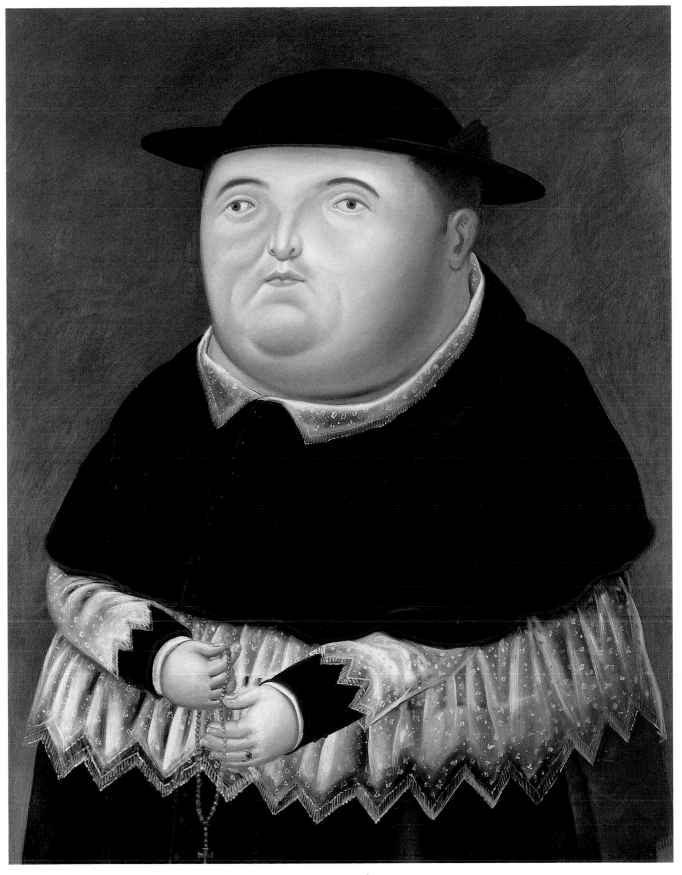

OBISPO, 1989
CAT. 60

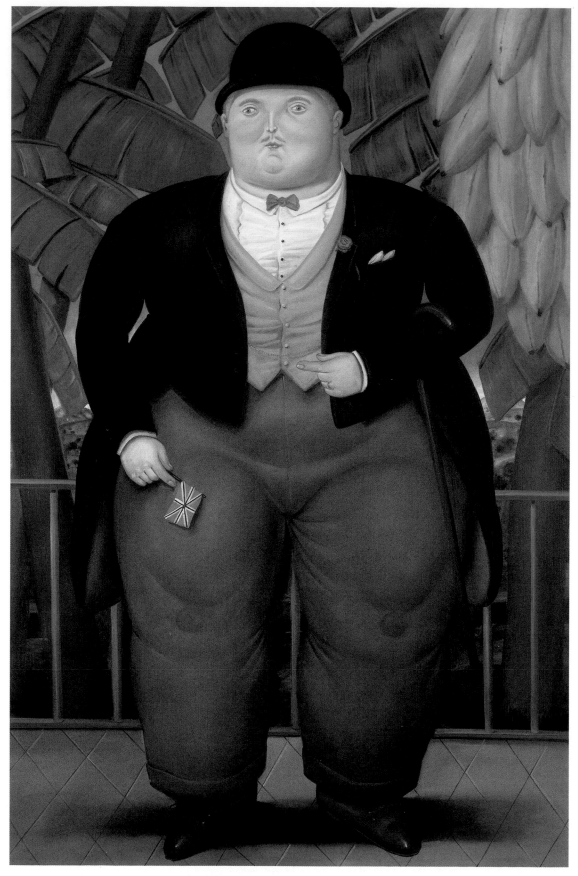

EL EMBAJADOR INGLÉS, 1987
CAT. 61

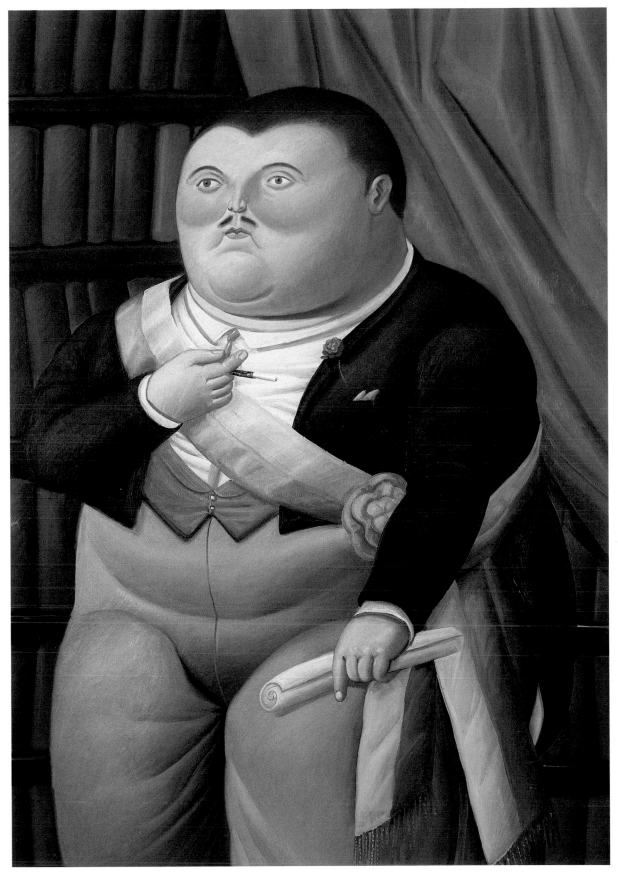

EL PRESIDENTE, 1987
CAT. 62

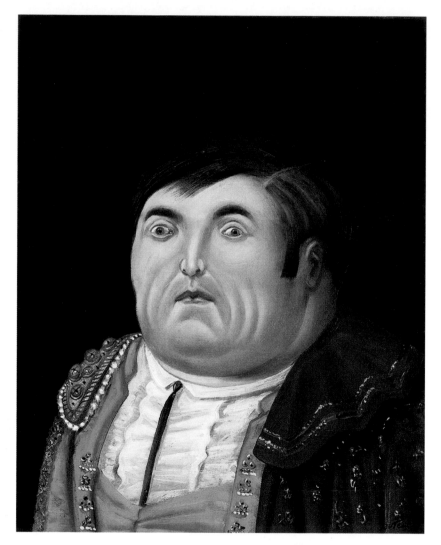

ANTONIO VENTURA MINUTO, 1988
CAT. 63

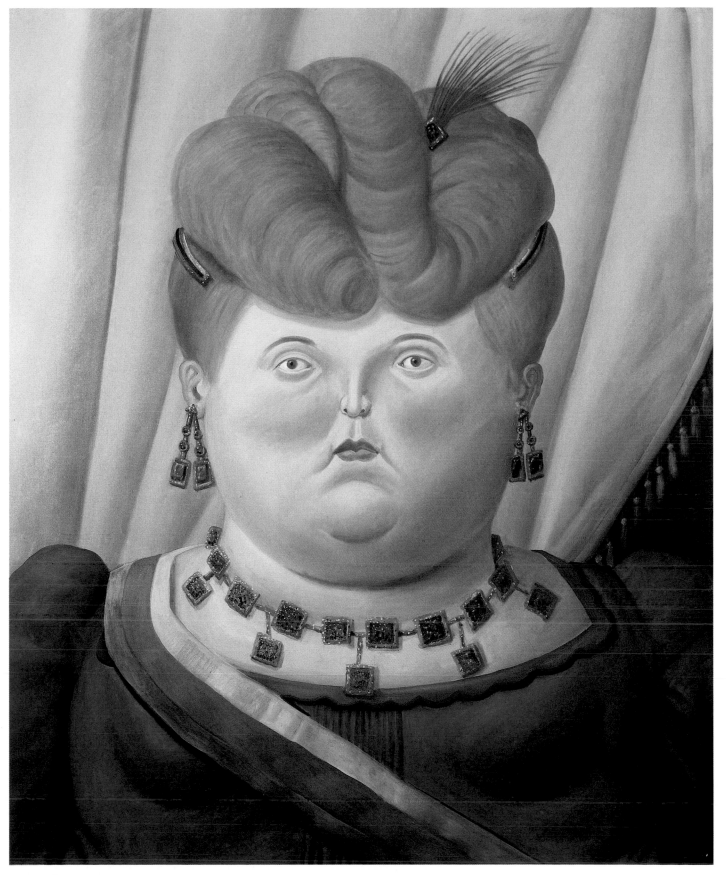

LA PRIMERA DAMA, 2000
CAT. 64

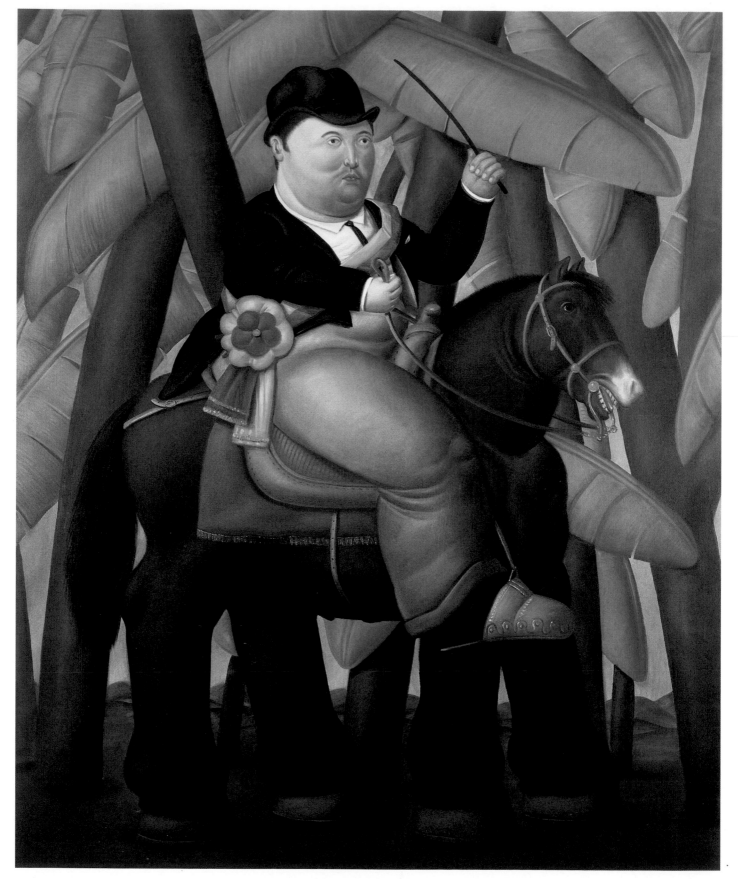

EL PRESIDENTE, 1989
CAT. 65

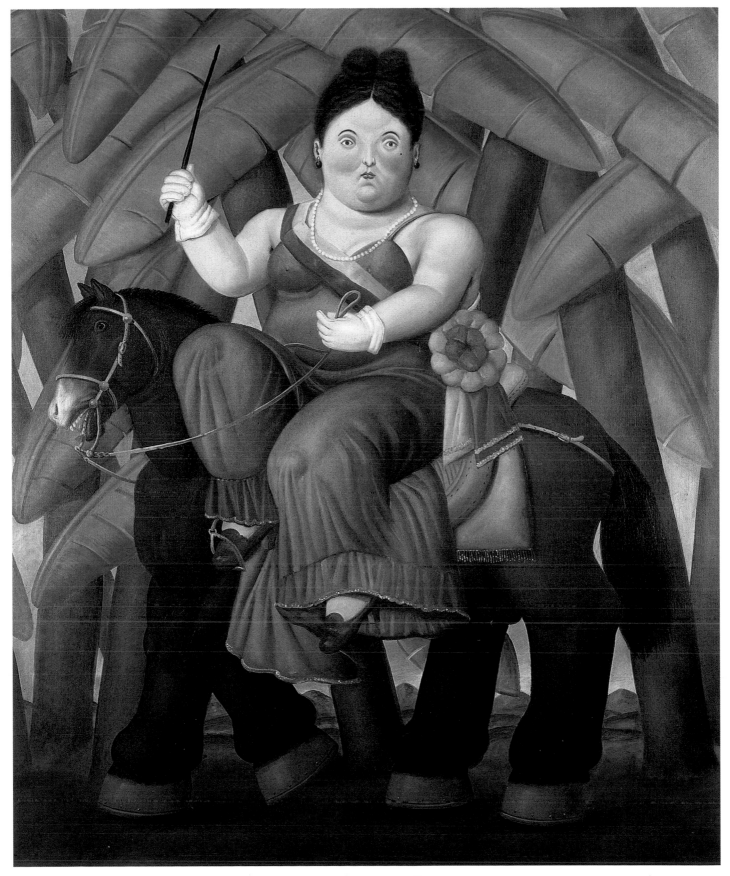

LA PRIMERA DAMA, 1989
CAT. 66

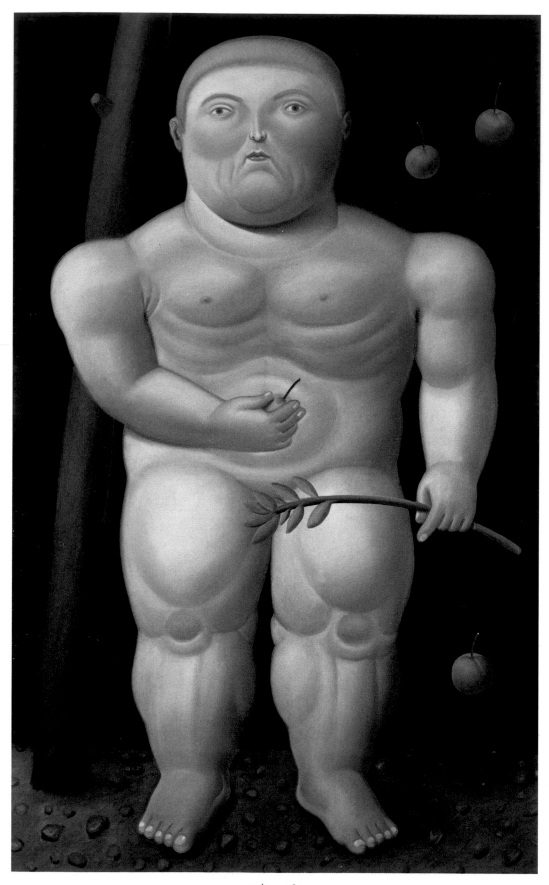

ADÁN, 1989
CAT. 69

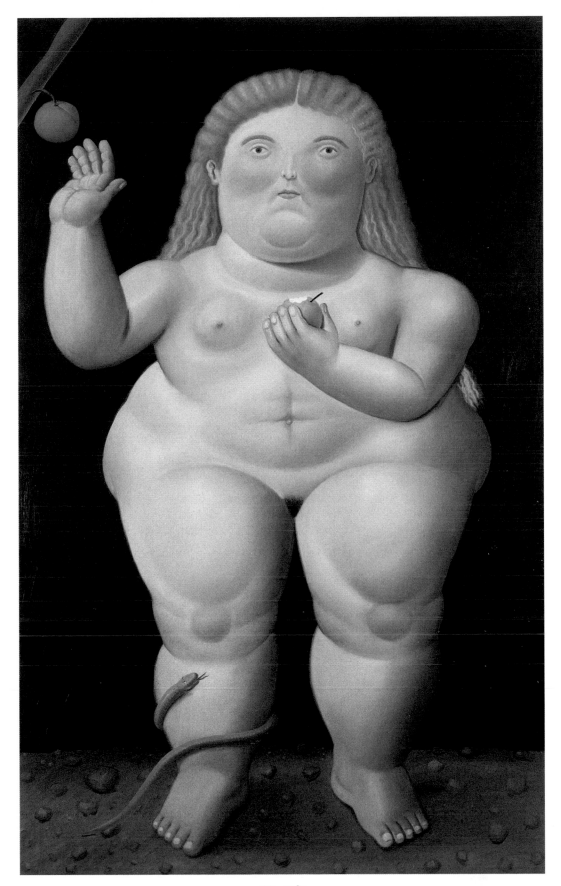

EVA, 1989
CAT. 70

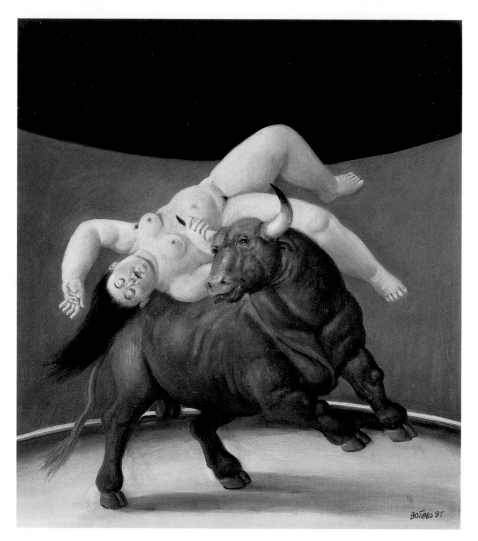

RAPTO DE EUROPA, 1995
CAT. 71

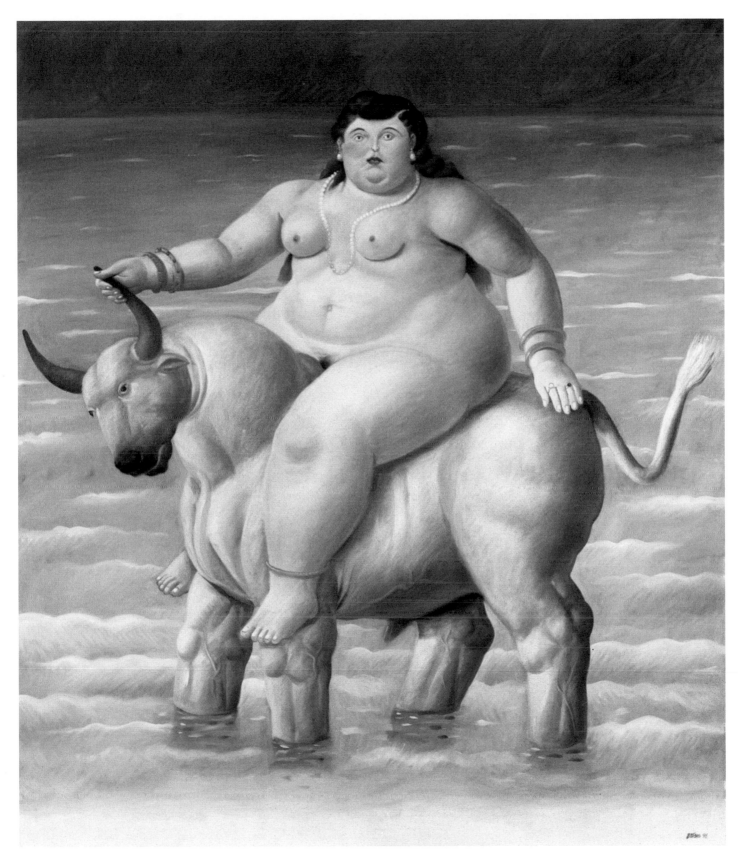

RAPTO DE EUROPA, 1998
CAT. 72

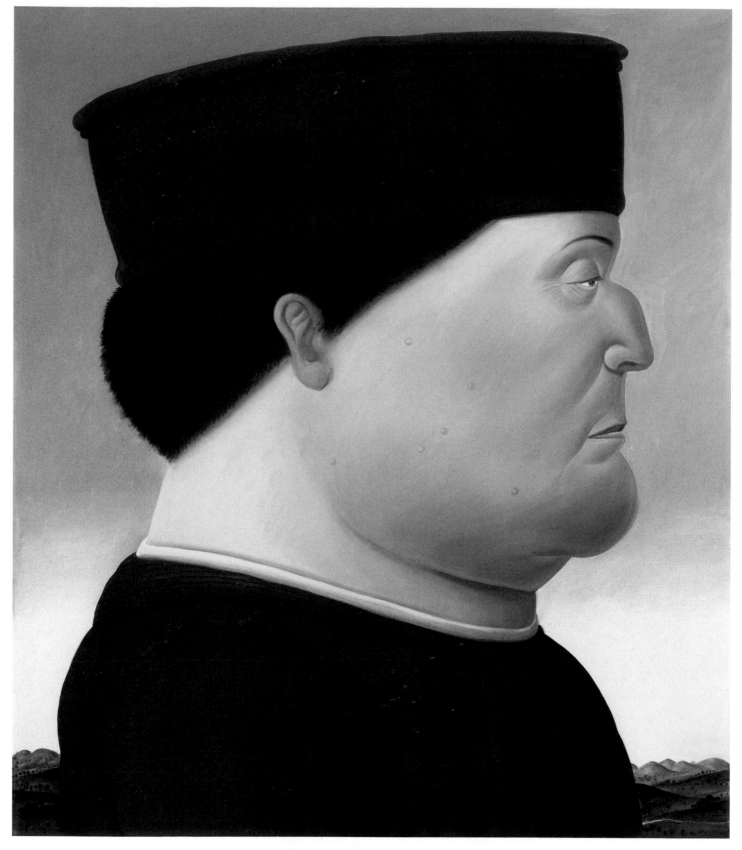

DESPUÉS DE PIERO DELLA FRANCESCA, 1998
CAT. 73

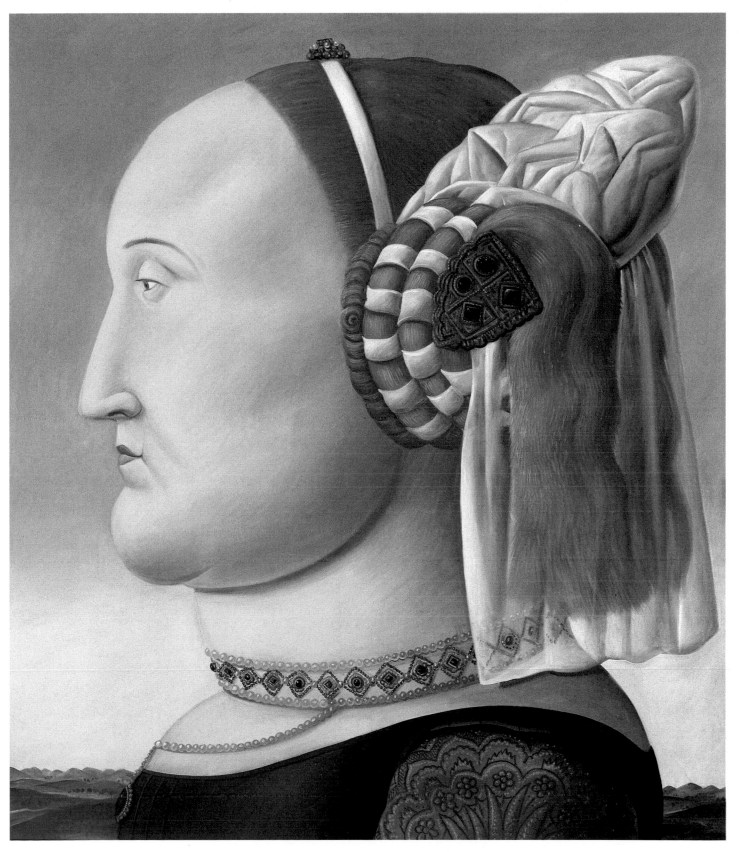

DESPUÉS DE PIERO DELLA FRANCESCA, 1998
CAT. 74

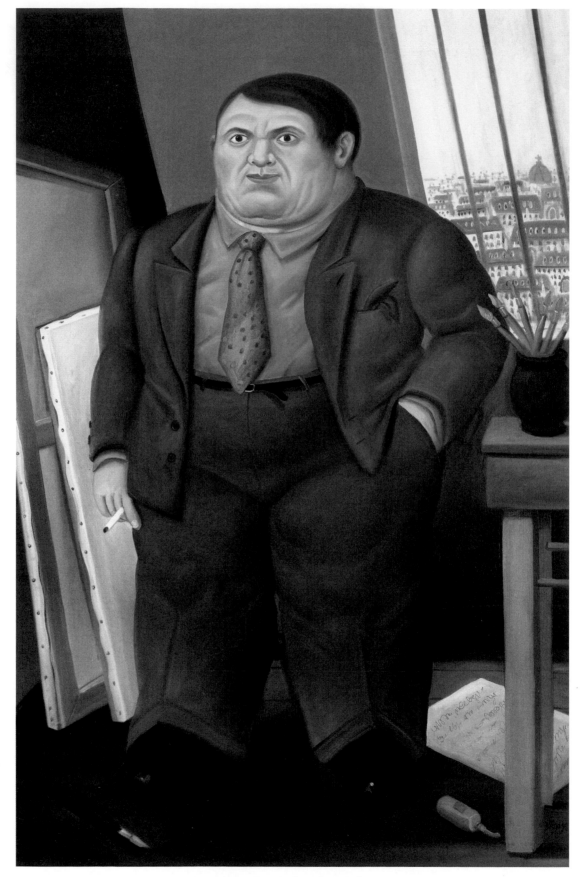

PICASSO, PARÍS 1930, 1998
CAT. 75

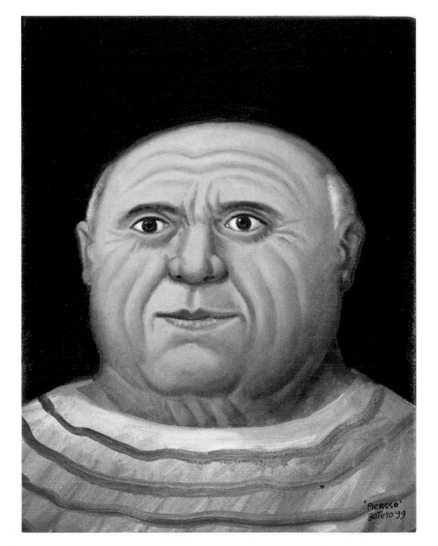

RETRATO DE PICASSO, 1999
CAT. 76

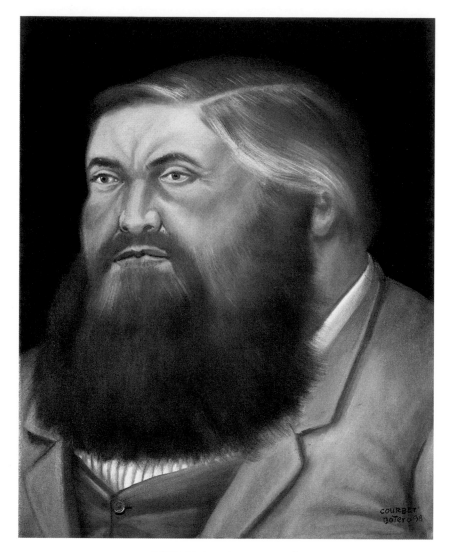

RETRATO DE COURBET, 1998
CAT. 77

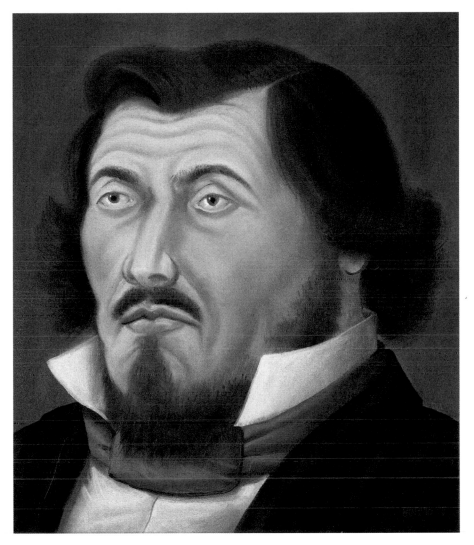

RETRATO DE ĐELACROIX, 1998
CAT. 78

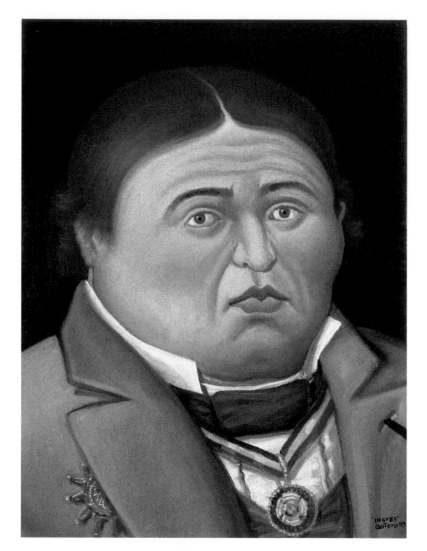

RETRATO DE INGRES, 1999
CAT. 79

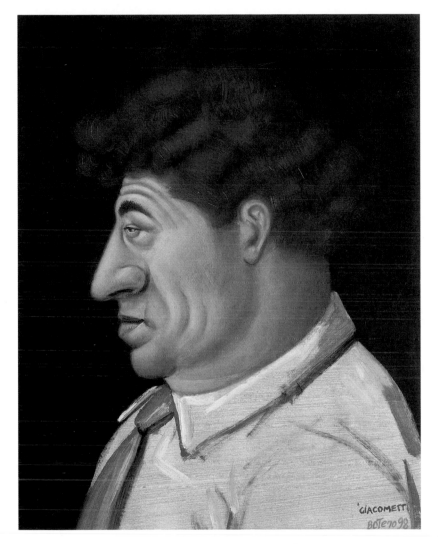

RETRATO DE GIACOMETTI, 1998
CAT. 80

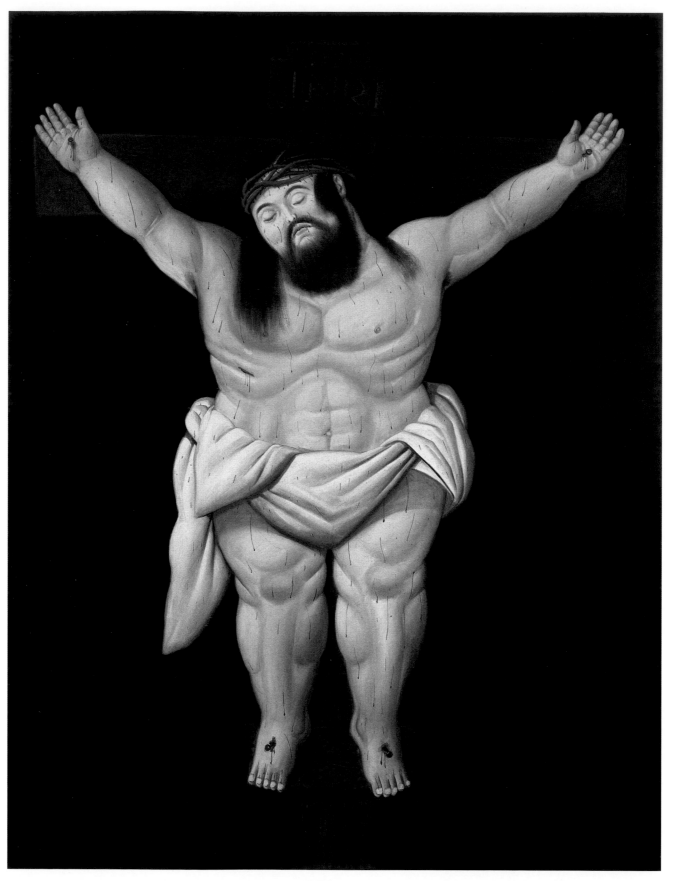

CRISTO, 2000
CAT. 81

DIBUJOS

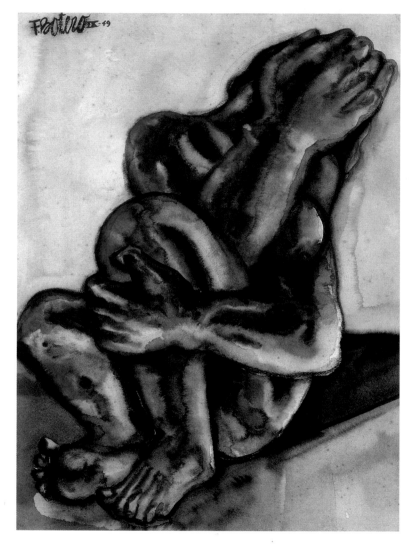

MUJER LLORANDO, 1949
CAT. 82

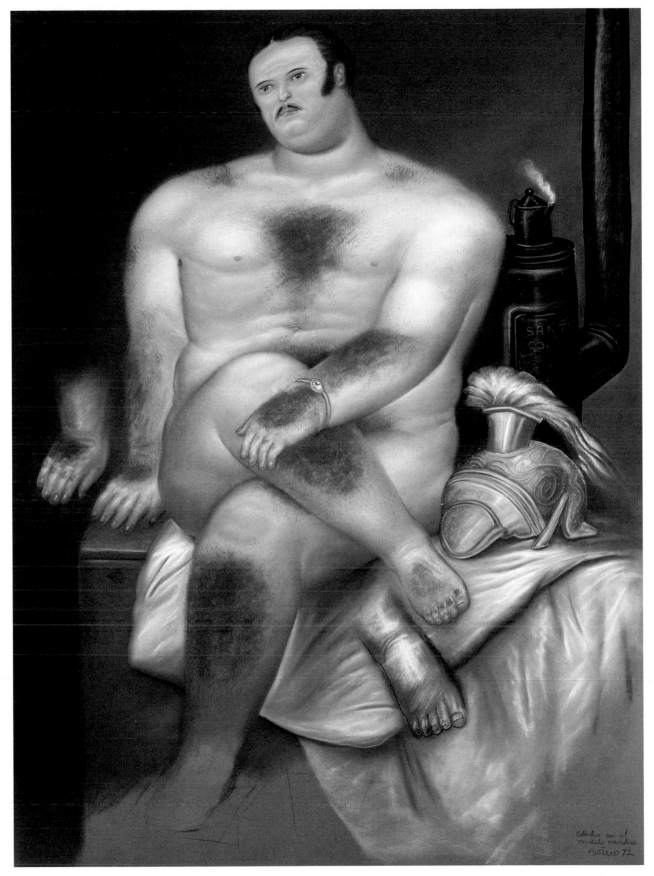

ESTUDIO DE UN MODELO MASCULINO, 1972
CAT. 83

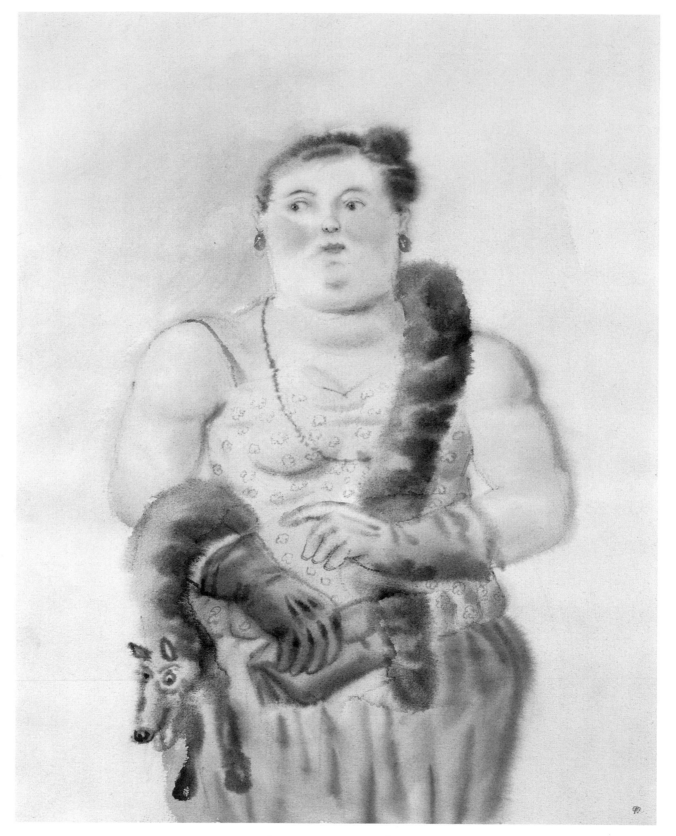

MUJER CON ZORRO, 1980
CAT. 84

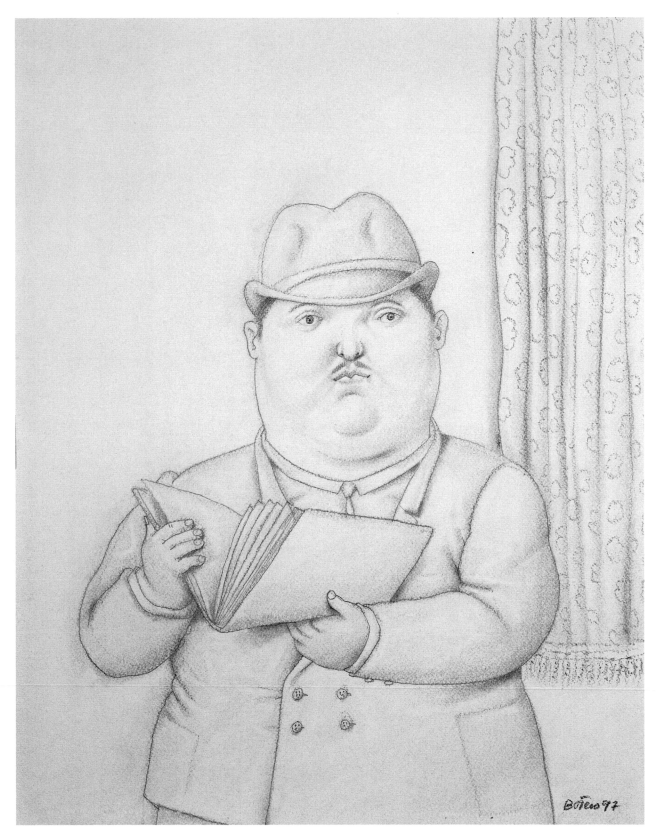

HOMBRE LEYENDO, 1997
CAT. 85

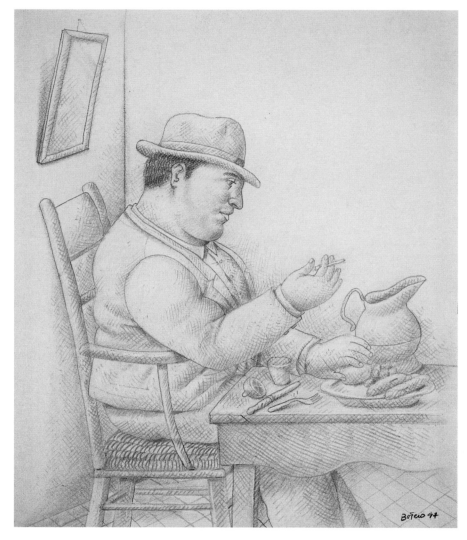

HOMBRE A LA MESA, 1997
CAT. 86

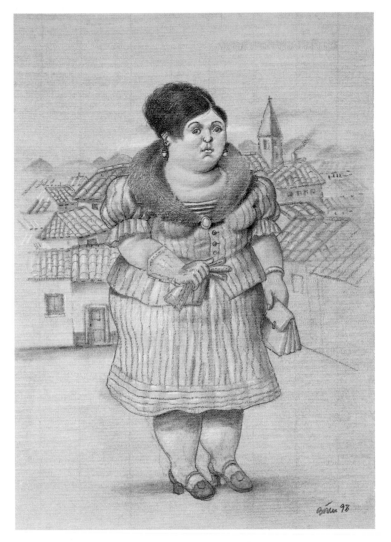

MUJER DE PIE, 1998
CAT. 87

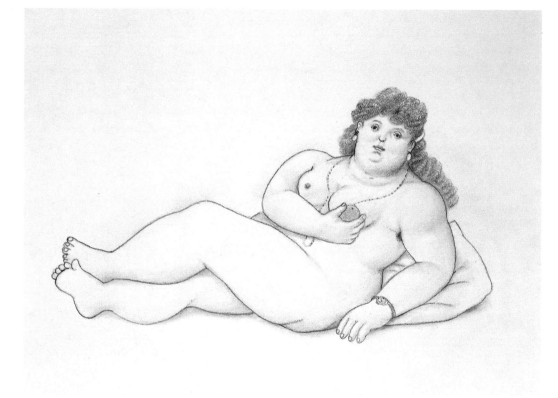

MUJER RECLINADA, 1999
CAT. 88

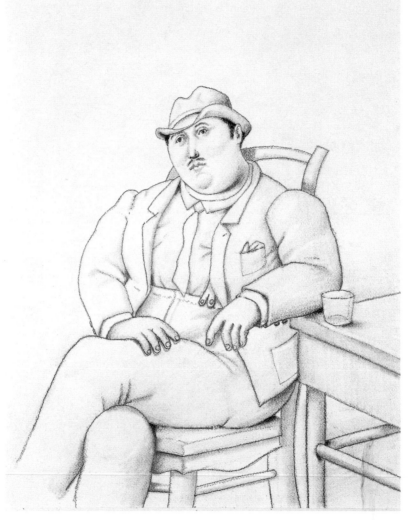

HOMBRE SENTADO, 1999
CAT. 89

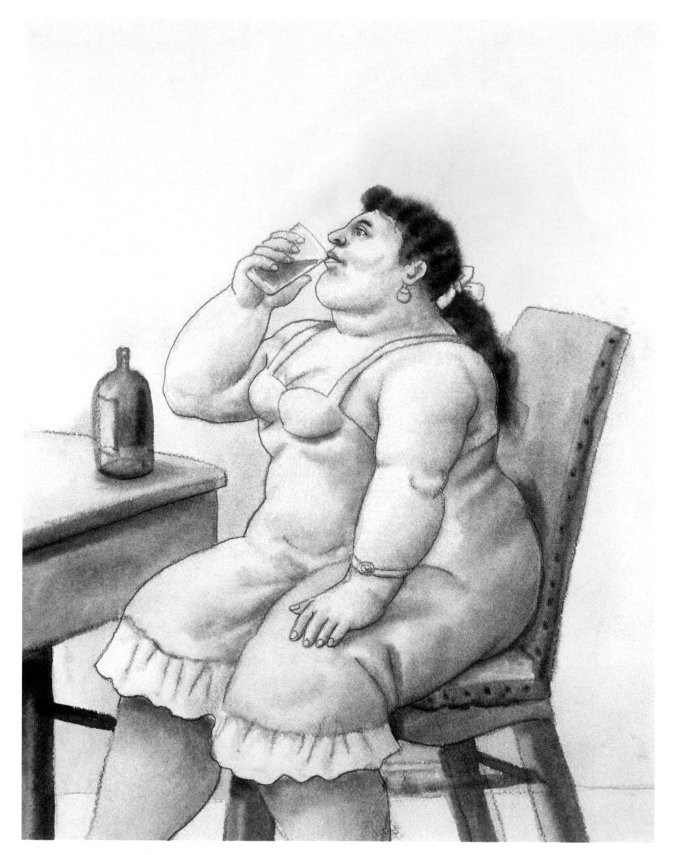

MUJER BEBIENDO, 1999
CAT. 90

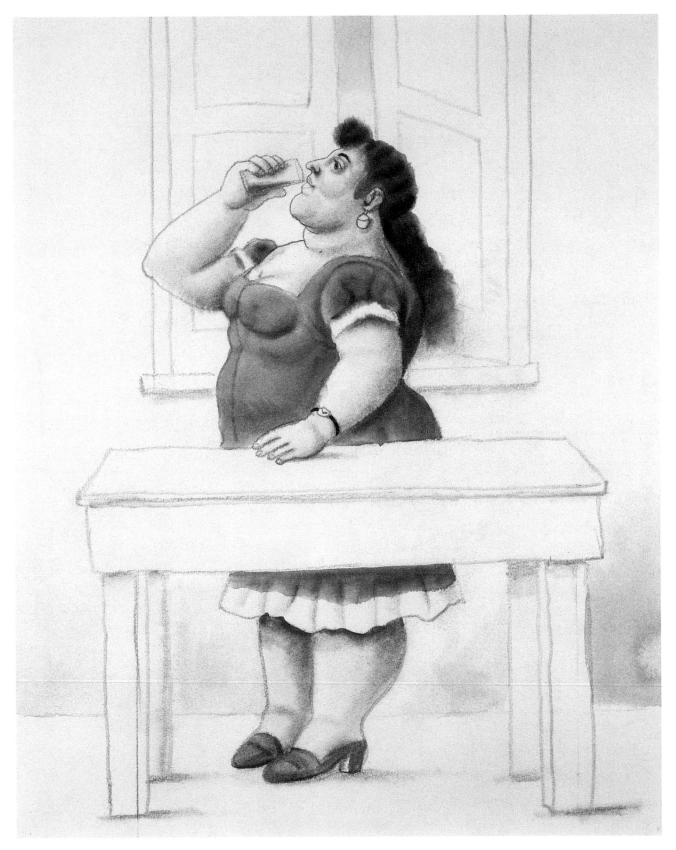

MUJER DE PIE, BEBIENDO, 1999
CAT. 91

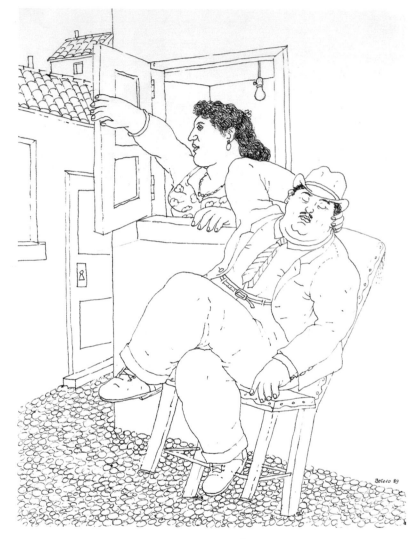

LA SIESTA, 1989
CAT. 92

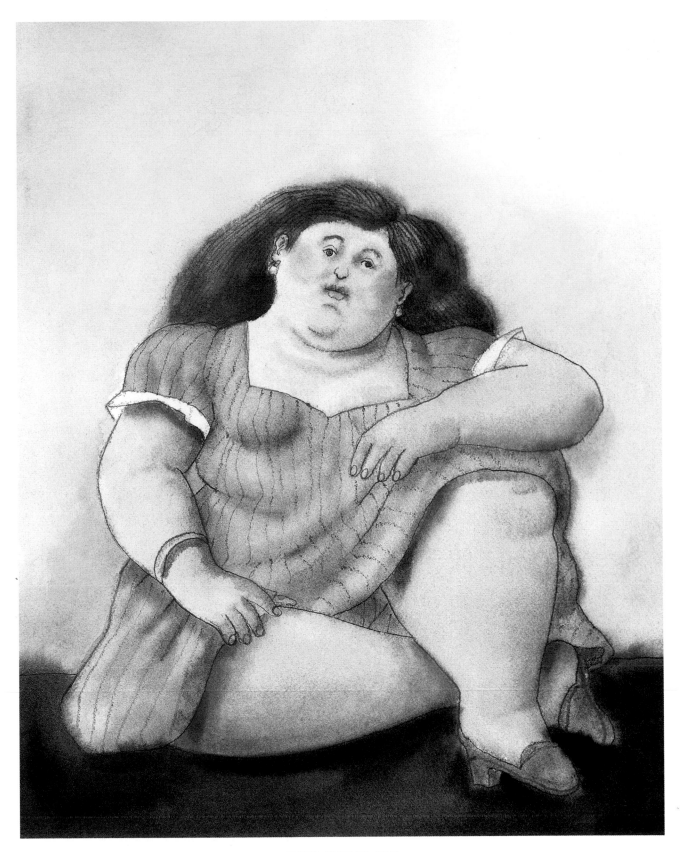

MUJER SENTADA, 1999
CAT. 93

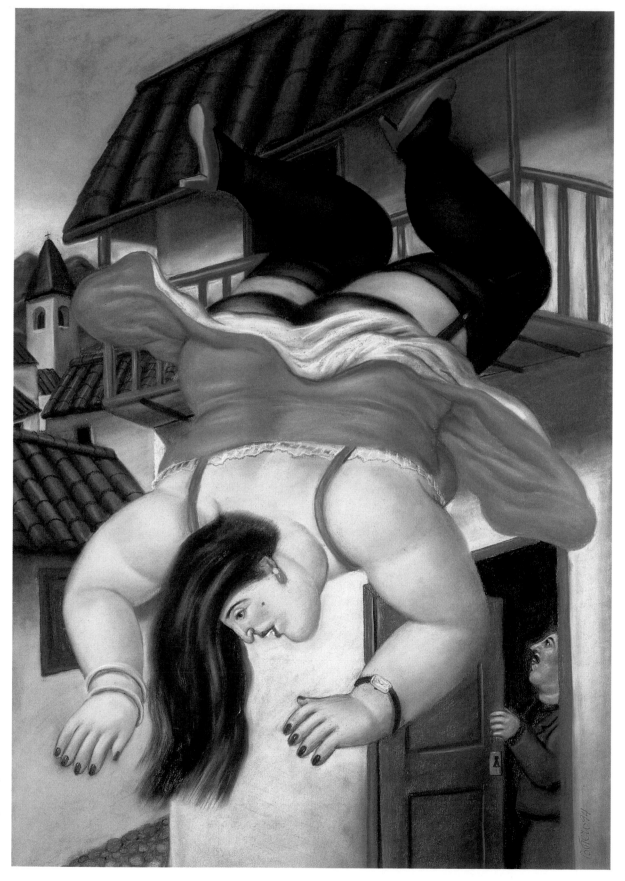

MUJER CAYENDO DE UN BALCÓN, 1994
CAT. 94

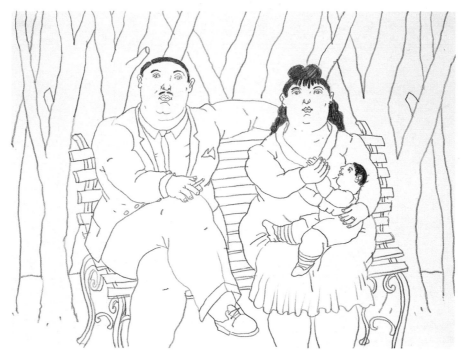

HOMBRE Y MUJER SENTADOS EN UNA BANCA, 1995
CAT. 95

UNA PAREJA, 1997
CAT. 96

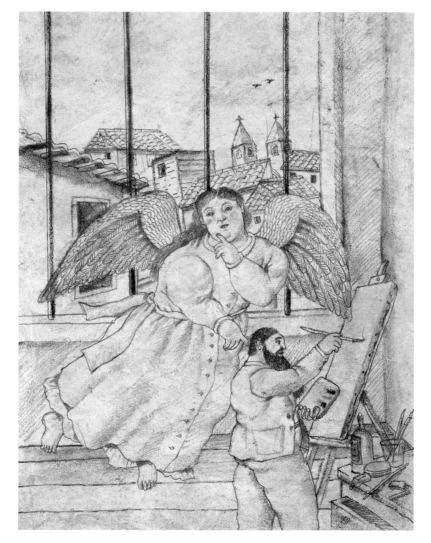

ÁNGEL DE LA GUARDA, 1992
CAT. 97

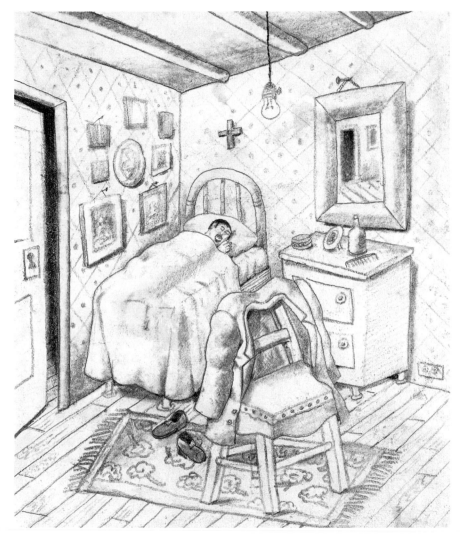

MI HABITACIÓN EN MEDELLÍN, 1999
CAT. 98

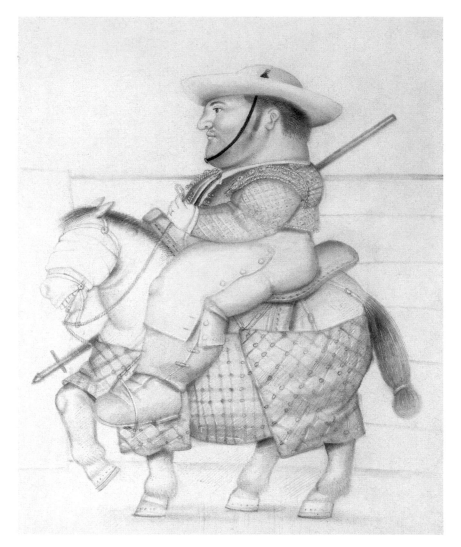

PICADOR EN LA PLAZA, 1986
CAT. 99

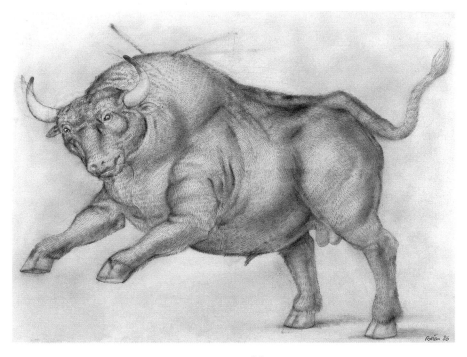

TORO, 1986
CAT. 100

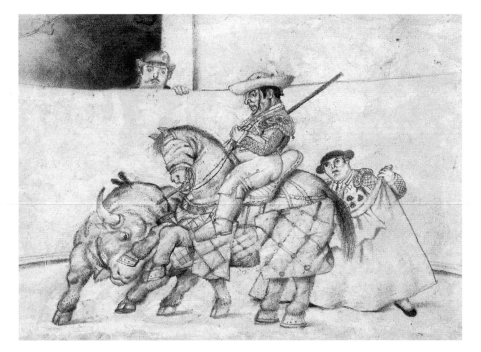

LA PICA, 1991
CAT. 101

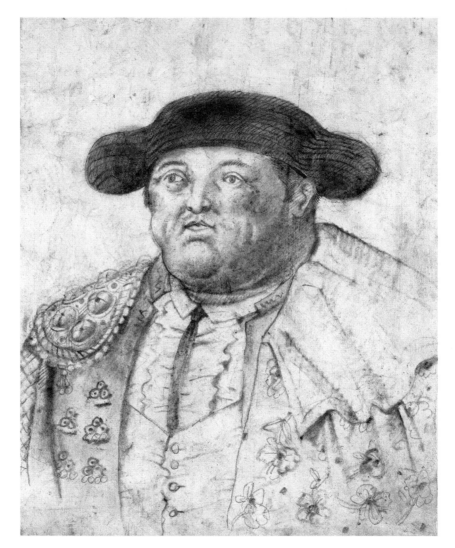

TORERO, 1991
CAT. 102

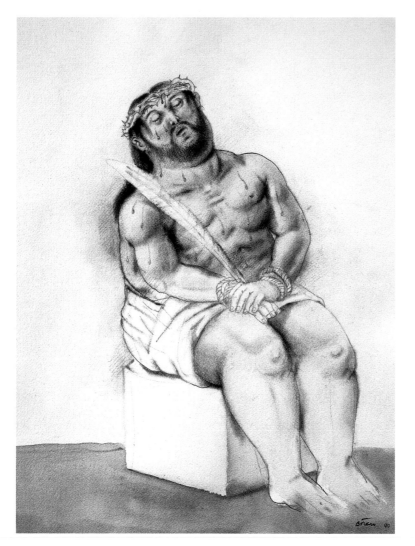

ECCE HOMO, 1990
CAT. 103

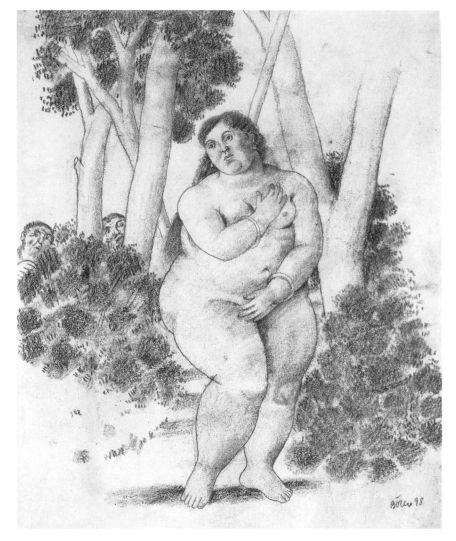

SUSANA Y LOS VIEJOS, 1998
CAT. 104

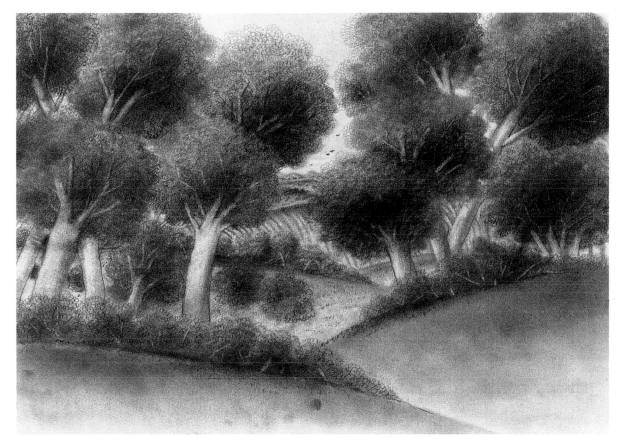

PAISAJE, 1989
CAT. 105

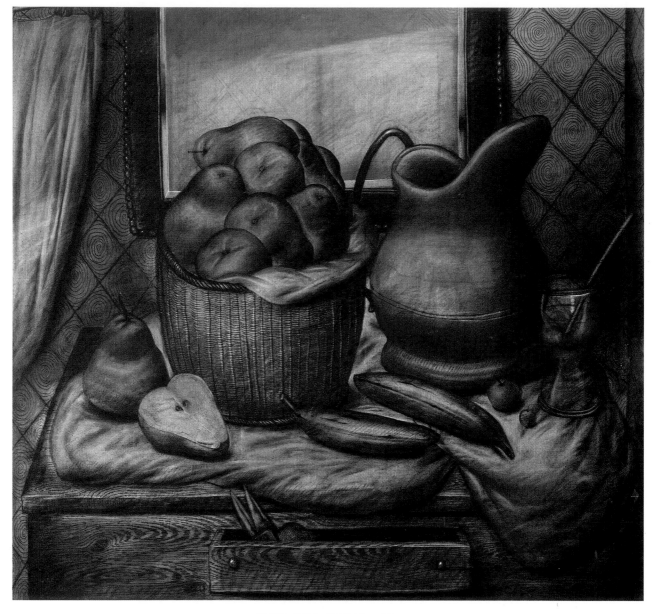

NATURALEZA MUERTA, 1973
CAT. 106

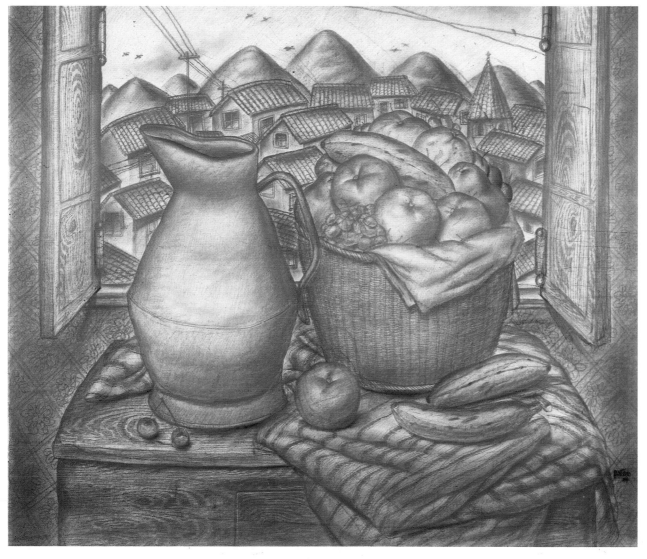

NATURALEZA MUERTA, 1974
CAT. 107

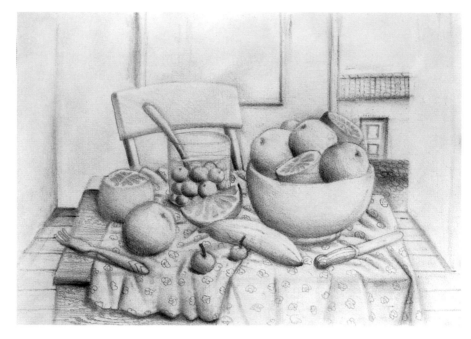

NATURALEZA MUERTA, 1987
CAT. 108

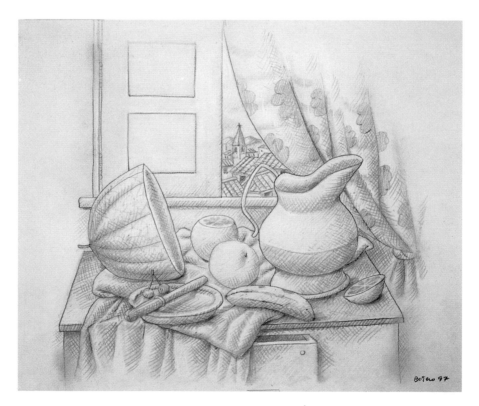

NATURALEZA MUERTA CON SANDÍA, 1997
CAT. 109

NATURALEZA MUERTA, 1999
CAT. 110

NATURALEZA MUERTA CON FRUTAS, 1999
CAT. 111

NATURALEZA MUERTA CON SANDÍAS, 1999
CAT. 112

NATURALEZA MUERTA CON SALCHICHAS, 1999
CAT. 113

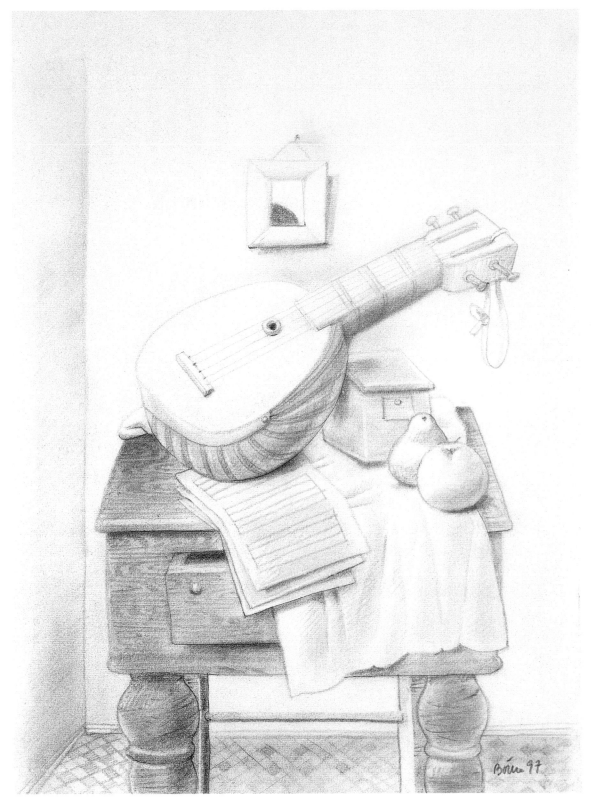

NATURALEZA MUERTA CON MANDOLINA, 1997
CAT. 114

ESCULTURAS

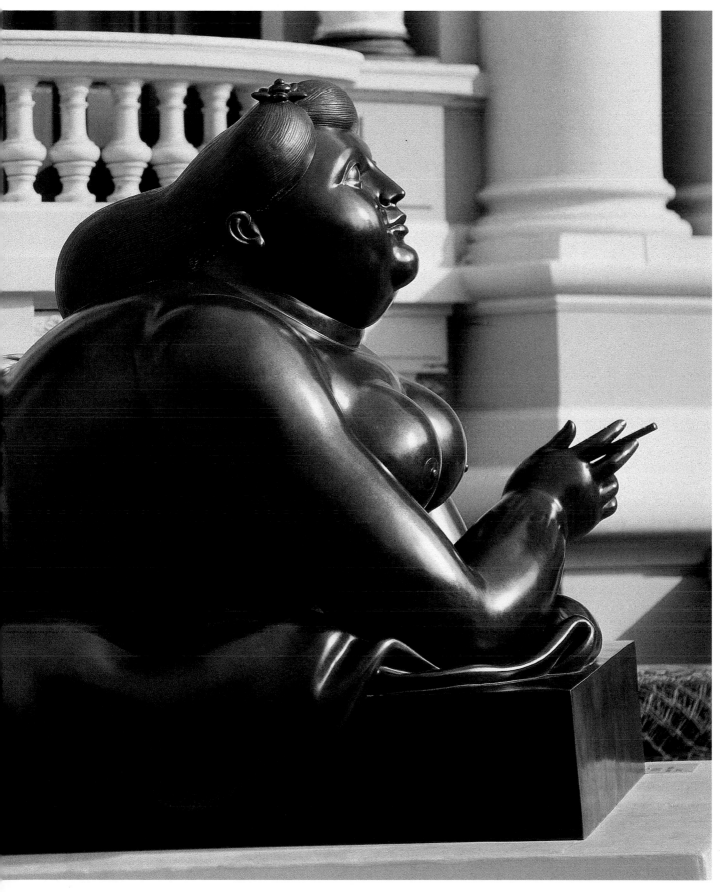

MUJER FUMANDO, 1987
CAT. 115

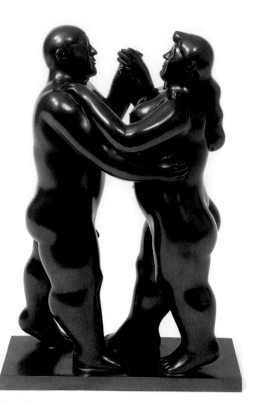

BAILARINES, 2000
CAT. 116

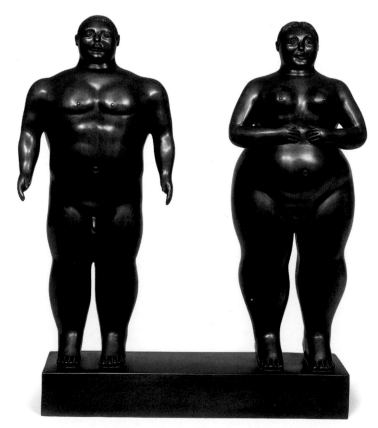

LA VIDA, 1995
CAT. 117

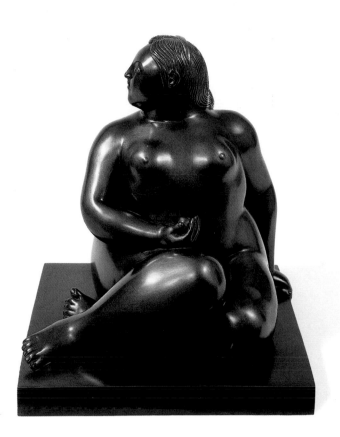

MUJER SENTADA, 1991
CAT. 118

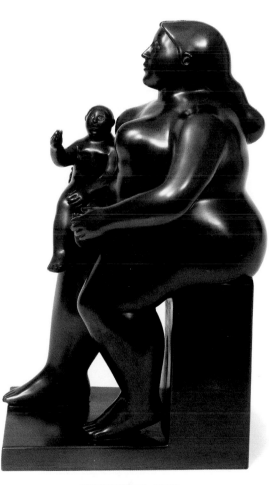

MATERNIDAD, 1999
CAT. 119

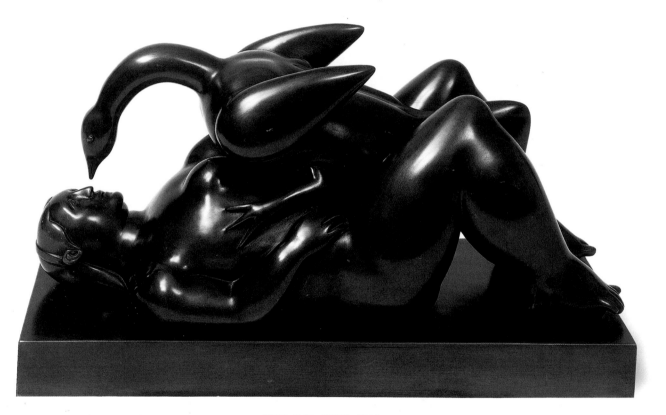

LEDA Y EL CISNE, 1997
CAT. 120

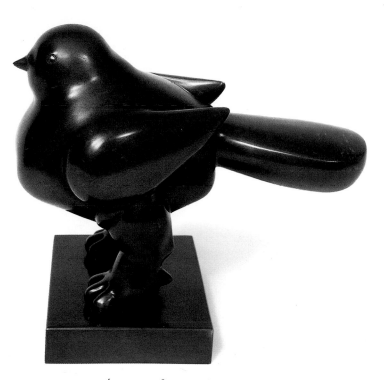

PÁJARO, 1998
CAT. 121

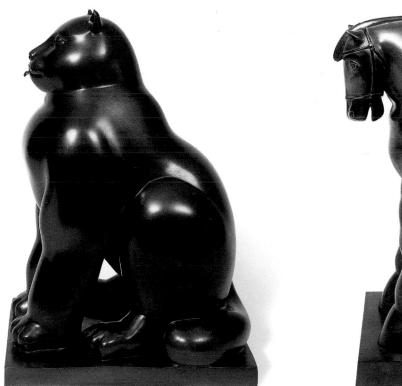

GATO, 2000
CAT. 122

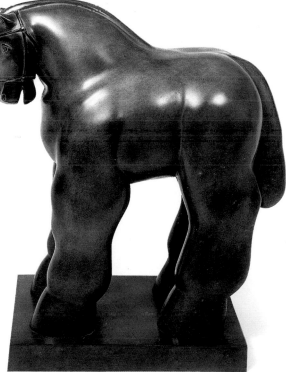

CABALLO 6/6, 2000
CAT. 123

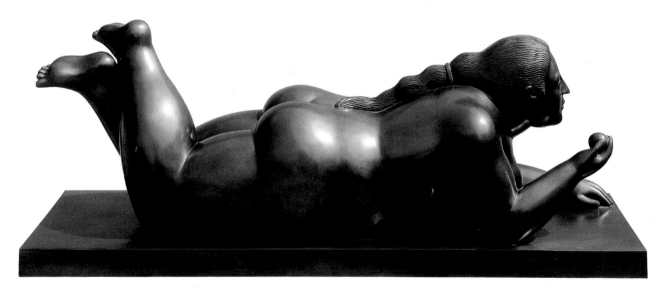

MUJER RECLINADA CON FRUTA, 1996
CAT. 124

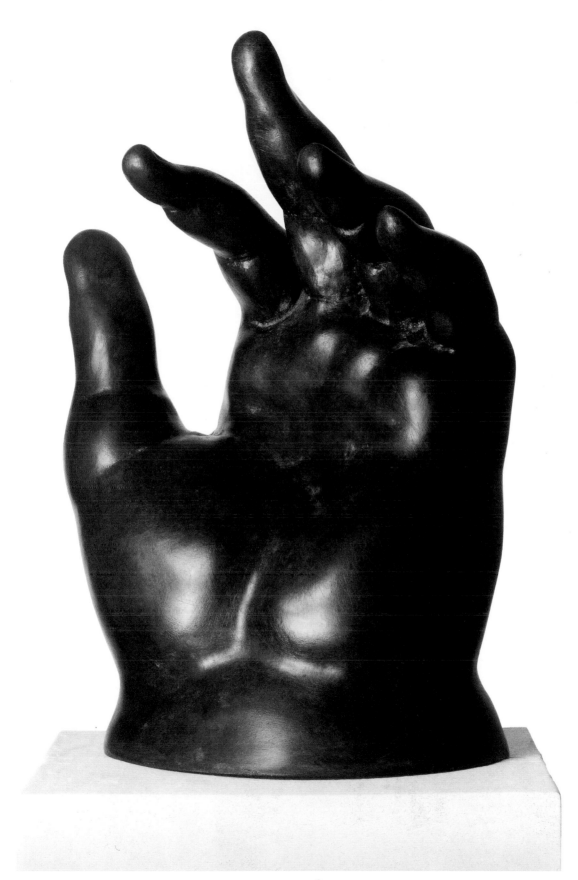

MANO, 1985
CAT. 125

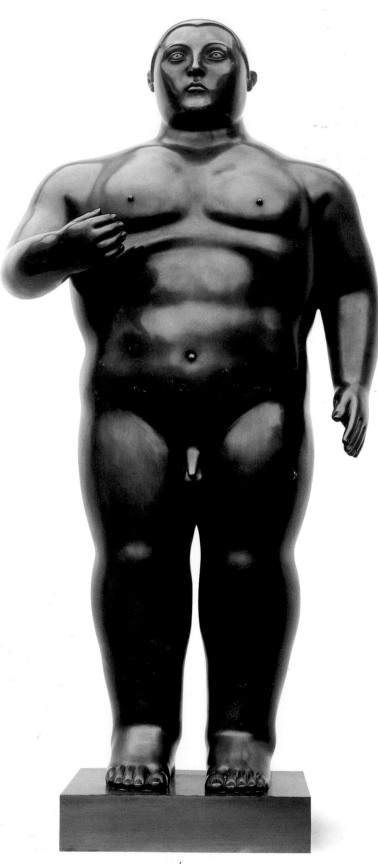

ADÁN, 1999
CAT. 126

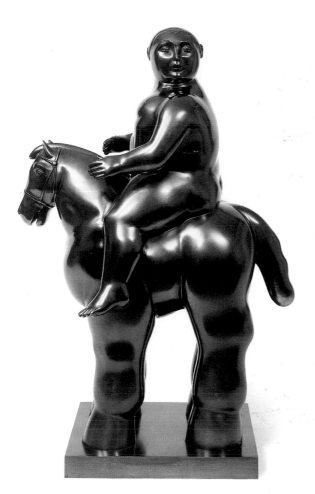

HOMBRE A CABALLO, 1999
CAT. 127

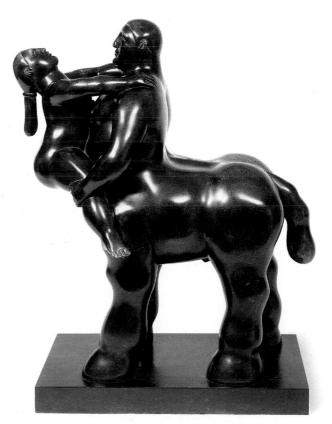

CENTAURO Y NINFA, 2000
CAT. 128

LISTA DE OBRA

✎

[1] *Niña perdida en un jardín*, 1959
Óleo sobre tela
160 × 130 cm
Colección del artista

[2] *Niño de Vallecas*, 1959
Óleo sobre tela
132 × 141 cm
Colección del artista

[3] *Niña sobre caballo*, 1961
Óleo sobre tela
135 × 126 cm
Colección del artista

[4] *Homenaje a Ramón Hoyos*, 1959
Óleo sobre tela
172 × 314 cm
Colección del artista

[5] *Piñas*, 1970
Óleo sobre tela
186 × 191 cm
Colección del artista

[6] *Pera*, 1976
Óleo sobre tela
241 × 196 cm
Colección del artista

[7] *Girasoles*, 1977
Óleo sobre tela
182 × 160 cm
Colección del artista

[8] *Frutas*, 1980
Óleo sobre tela
180 × 147 cm
Colección del artista

[9] *Naturaleza muerta con frutas*, 1989
Óleo sobre tela
117.5 × 107.5cm
Colección del artista

[10] *Naturaleza muerta*, 1995
Óleo sobre tela
102.5 × 122.5 cm
Colección del artista

[11] *Manzanas y peras*, 1997
Óleo sobre tela
37.5 × 45 cm
Colección del artista

[12] *Sandía*, 1998
Óleo sobre tela
121 × 167 cm
Colección del artista

[13] *Naturaleza muerta con lámpara*, 1997
Óleo sobre tela
96 × 121 cm
Colección del artista

[14] *Naturaleza muerta con cebollas*, 1999
Óleo sobre tela
43.8 × 36.3 cm
Colección del artista

[15] *Naturaleza muerta con cafetera*, 2000
Óleo sobre tela
166 × 205 cm
Colección del artista

[16] *Naranjas*, 2000
Óleo sobre tela
170 × 203 cm.
Colección del artista

[17] *Flores*, 2000
Óleo sobre tela
259 × 195 cm
Colección del artista

[18] *Violín en una silla*, 2000
Óleo sobre tela
124 × 90 cm
Colección del artista

[19] *Mujer sentada*, 1976
Óleo sobre tela
193 × 152 cm
Colección del artista

[20] *Mujer sentada*, 1997
Óleo sobre tela
134 × 92 cm
Colección del artista

[21] *El dormitorio*, 1984
Óleo sobre tela
191 × 127 cm
Colección del artista

[22] *El baño*, 1989
Óleo sobre tela
249 × 205 cm
Colección del artista

[23] *Mujer*, 1998
Óleo sobre tela
42.5 × 33.7 cm
Colección del artista

[24] *Mujer*, 1997
Óleo sobre tela
42.5 × 34.3 cm
Colección del artista

[25] *Mujer llorando*, 1998
Óleo sobre tela
38 × 32.5 cm
Colección del artista

[26] *Mujer llorando*, 1999
Óleo
36 × 29 cm
Colección del artista

[27] *Niña con flor*, 2000
Óleo sobre tela
202 × 175 cm
Colección del artista

[28] *Cabeza*, 1998
Óleo sobre tela
35 × 26.2 cm
Colección del artista

[29] *La viuda*, 1997
Óleo sobre tela
203 × 169 cm
Colección del artista

[30] *La recámara*, 1999
Óleo sobre tela
173 × 106 cm
Colección del artista

[31] *Una madre*, 1999
Óleo sobre tela
38 × 32 cm
Colección del artista

[32] *Melancolía*, 1989
Óleo sobre tela
193 × 130 cm
Colección del artista

[33] *Picnic*, 1989
Óleo sobre tela
132 × 175 cm
Colección del artista

[34] *La pica*, 1997
Óleo sobre tela
41 × 52 cm
Colección del artista

[35] *La orquesta*, 1991
Óleo sobre tela
200 × 172 cm
Colección del artista

[36] *Violinista*, 1998
Óleo sobre tela
41.8 × 34.2 cm
Colección del artista

[37] *Hombre tocando el tambor*, 1999
Óleo sobre tela
48 × 33 cm
Colección del artista

[38] *En el parque*, 1999
Óleo sobre tela
43.8 × 32.5 cm
Colección del artista

[39] *Picnic*, 1999
Óleo sobre tela
137 × 196 cm
Colección del artista

[40] *Familia colombiana*, 1999
Óleo sobre tela
195 × 168 cm
Colección del artista

[41] *Hombre fumando*, 2000
Óleo sobre tela
190 × 151 cm
Colección del artista

[42] *Bailarines*, 2000
Óleo sobre tela
185 × 122 cm
Colección del artista

[43] *La calle*, 2000
Óleo sobre tela
205 × 128 cm
Colección del artista

[44] *El desfile*, 2000
Óleo sobre tela
191 × 128 cm
Colección del artista

[45] *Sin título*, 1978
Óleo sobre tela
89 × 110 cm
Colección del artista

[46] *Carro bomba*, 1999
Óleo sobre tela
28 × 33 cm
Colección del artista

[47] *Matanza de los inocentes*, 1999
Óleo sobre tela
45 × 32 cm
Colección del artista

[48] *El cazador*, 1999
Óleo sobre tela
39 × 27 cm
Colección del artista

[49] *Sin título*, 1999
Óleo sobre tela
28 × 34 cm
Colección del artista

[50] *Masacre en Colombia*, 2000
Óleo sobre tela
129 × 192 cm
Colección del artista

[51] *Sin título*, 1999
Óleo sobre tela
38 × 32 cm
Colección del artista

[52] *Un consuelo*, 2000
Óleo sobre tela
41 × 33 cm
Colección del artista

[53] *Madre e hijo*, 2000
Óleo sobre tela
39 × 31 cm
Colección del artista

[54] *Terremoto*, 2000
Óleo sobre tela
195 × 127 cm
Colección del artista

FERNANDO BOTERO 50 AÑOS DE VIDA ARTÍSTICA

[55] *La noche*, 2000
Óleo sobre tela
191 × 140 cm
Colección del artista

[56] *Cascadas*, 1999
Óleo sobre tela
169 × 114 cm
Colección del artista

[57] *El patio*, 1999
Óleo sobre tela
43.8 × 31.3 cm
Colección del artista

[58] *Paisaje*, 2000
Óleo sobre tela
164 × 205 cm
Colección del artista

[59] *Paseo por las colinas*, 1977
Óleo sobre tela
190 × 103 cm
Colección del artista

[60] *Obispo*, 1989
Óleo sobre tela
165 × 127 cm
Colección del artista

[61] *El embajador inglés*, 1987
Óleo sobre tela
207 × 138 cm
Colección del artista

[62] *El Presidente*, 1987
Óleo sobre tela
185 × 127 cm
Colección del artista

[63] *Antonio Ventura Minuto*, 1988
Óleo sobre tela
46 × 37 cm
Colección del artista

[64] *La primera dama*, 2000
Óleo sobre tela
186 × 154 cm
Colección del artista

[65] *El Presidente*, 1989
Óleo sobre tela
203 × 185 cm
Colección del artista

[66] *La primera dama*, 1989
Óleo sobre tela
203 × 185 cm
Colección del artista

[67] *Ecce homo*, 1967
Óleo sobre tela
194 × 141 cm
Colección del artista

[68] *Nuestra Señora de Colombia*, 1992
Óleo sobre tela
230 × 192 cm
Colección del artista

[69] *Adán*, 1989
Óleo sobre tela
205 × 125 cm
Colección del artista

[70] *Eva*, 1989
Óleo sobre tela
205 × 125 cm
Colección del artista

[71] *Rapto de Europa*, 1995
Óleo sobre tela
47 × 40 cm
Colección del artista

[72] *Rapto de Europa*, 1998
Óleo sobre tela
218 × 184 cm
Colección del artista

[73] *Después de Pierro della Francesca*, 1998
Óleo sobre tela
204 × 177 cm
Colección del artista

[74] *Después de Pierro della Francesca*, 1998
Óleo sobre tela
204 × 177 cm
Colección del artista

[75] *Picasso, París 1930*, 1998
Óleo sobre tela
187 × 118 cm
Colección del artista

[76] *Retrato de Picasso*, 1999
Óleo sobre tela
37.5 × 28.8 cm
Colección del artista

[77] *Retrato de Courbet*, 1998
Óleo sobre tela
45 × 36.3 cm
Colección del artista

[78] *Retrato de Delacroix*, 1998
Óleo sobre tela
44.3 × 37.5 cm
Colección del artista

[79] *Retrato de Ingres*, 1999
Óleo sobre tela
46.8 × 35 cm
Colección del artista

[80] *Retrato de Giacometti*, 1998
Óleo sobre tela
43.8 × 33.8 cm
Colección del artista

[81] *Cristo*, 2000
Óleo sobre tela
255 × 192 cm
Colección del artista

[82] *Mujer llorando*, 1949
Acuarela sobre papel
55 × 42.5 cm
Colección del artista

[83] *Estudio de un modelo masculino*, 1972
Pastel sobre papel
170 × 123 cm
Colección del artista

[84] *Mujer con zorro*, 1980
Acuarela sobre papel
47 × 37 cm
Colección del artista

[85] *Hombre leyendo*, 1997
Lápiz sobre papel
45 × 35 cm
Colección del artista

[86] *Hombre a la mesa*, 1997
Lápiz sobre papel
42.5 × 35 cm
Colección del artista

[87] *Mujer de pie*, 1998
Lápiz y gis blanco sobre papel
44 × 33 cm
Colección del artista

[88] *Mujer reclinada*, 1999
Lápiz sobre papel
36 × 48 cm
Colección del artista

[89] *Hombre sentado*, 1999
Lápiz sobre papel
46 × 36 cm
Colección del artista

[90] *Mujer bebiendo*, 1999
Lápiz y acuarela sobre papel
38 × 30 cm
Colección del artista

[91] *Mujer de pie, bebiendo*, 1999
Lápiz y acuarela sobre papel
46 × 36 cm
Colección del artista

[92] *La siesta*, 1989
Pluma y tinta sobre papel
39 × 29 cm
Colección del artista

[93] *Mujer sentada*, 1999
Lápiz y acuarela sobre papel
38 × 30 cm
Colección del artista

[94] *Mujer cayendo de un balcón*, 1994
Pastel sobre papel
102 × 71 cm
Colección del artista

[95] *Hombre y mujer sentados
en una banca*, 1995
Lápiz sobre papel
32 × 43 cm
Colección del artista

[96] *Una pareja*, 1997
Lápiz sobre papel
32 × 43 cm
Colección del artista

[97] *Ángel de la Guarda*, 1992
Lápiz sobre papel
43 × 39 cm
Colección del artista

[98] *Mi habitación en Medellín*, 1999
Lápiz sobre papel
47 × 40 cm
Colección del artista

[99] *Picador en la plaza*, 1986
Lápiz sobre papel
43 × 34 cm
Colección del artista

[100] *Toro*, 1986
Lápiz sobre papel
18 × 24 cm
Colección del artista

[101] *La Pica*, 1991
Bistre
36 × 51 cm
Colección del artista

[102] *Torero*, 1991
Lápiz y pastel sobre papel
50 × 38 cm
Colección del artista

[103] *Ecce homo*, 1990
Lápiz sobre papel
50 × 36 cm
Colección del artista

[104] *Susana y los viejos*, 1998
Lápiz sobre papel
49 × 40 cm
Colección del artista

[105] *Paisaje*, 1989
Lápiz sobre papel
36 × 51 cm
Colección del artista

[106] *Naturaleza muerta*, 1973
Carbón sobre papel
177.5 × 187.5 cm
Colección del artista

[107] *Naturaleza muerta*, 1974
Sanguina sobre papel
165 × 191 cm
Colección del artista

[108] *Naturaleza muerta*, 1987
Lápiz sobre papel
36 × 51 cm
Colección del artista

[109] *Naturaleza muerta con sandía*, 1997
Lápiz sobre papel
35 × 42.5 cm
Colección del artista

[110] *Naturaleza muerta*, 1999
Lápiz sobre papel
40 × 47 cm
Colección del artista

[111] *Naturaleza muerta con frutas*, 1999
Lápiz y acuarela sobre papel
36 × 43 cm
Colección del artista

[112] *Naturaleza muerta con sandías*, 1999
Lápiz y acuarela sobre papel
36 × 41 cm
Colección del artista

[113] *Naturaleza muerta con salchichas*,
1999
Lápiz sobre papel
36 × 47 cm
Colección del artista

[114] *Naturaleza muerta con mandolina*,
1997
Lápiz sobre papel
45 × 32 cm
Colección del artista

[115] *Mujer fumando*, 1987
Bronce
185 × 360 × 87 cm
Colección del artista

[116] *Bailarines*, 2000
Bronce
52 × 30 × 35 cm
Colección del artista

[117] *La vida*, 1995
Bronce
54 × 52 × 18 cm
Colección del artista

[118] *Mujer sentada*, 1991
Bronce
51 × 31 × 25 cm
Colección del artista

[119] *Maternidad*, 1999
Bronce
57 × 32 × 32 cm
Colección del artista

[120] *Leda y el cisne*, 1997
Bronce
29 × 57 × 25 cm
Colección del artista

[121] *Pájaro*, 1998
Bronce
33 × 43 × 28 cm
Colección del artista

[122] *Gato*, 2000
Bronce
53 × 35 × 31 cm
Colección del artista

[123] *Caballo 6/6*, 2000
Bronce
50 × 24 × 48 cm
Colección del artista

[124] *Mujer reclinada con fruta*, 1996
Bronce
41 × 127 × 48 cm
Colección del artista

[125] *Mano*, 1985
Bronce
260 × 140 × 175 cm
Colección del artista

[126] *Adán*, 1999
Bronce
115 × 38 × 54 cm
Colección del artista

[127] *Hombre a caballo*, 1999
Bronce
72 × 50 × 36 cm
Colección del artista

[128] *Centauro y Ninfa*, 2000
Bronce
55 × 40 × 55 cm
Colección del artista

Fernando Botero: 50 años de vida artística

se terminó de imprimir en febrero de 2001 en el taller de Julio Soto en la ciudad de Madrid, España. Para su composición se usó el tipo garamond en 11 puntos. El tiraje es de 7 500 ejemplares. El cuidado de la impresión estuvo a cargo de Turner Libros, S.A.